大師弘忍門下千人，弘忍登經堂授法，經堂富麗堂皇，一派榮景。（聶光炎設計）

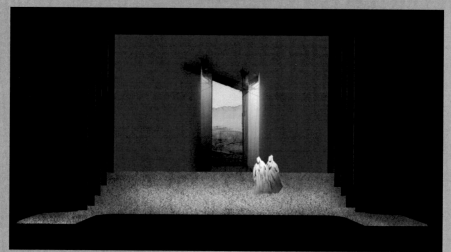

慧能得法傳衣缽，弘忍為他開廟門，逃往廣闊大地。（聶光炎設計）

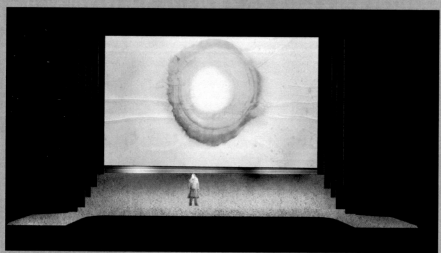

慧能法難逃亡，日正當中仍得趕路。（高行健水墨畫，聶光炎設計）

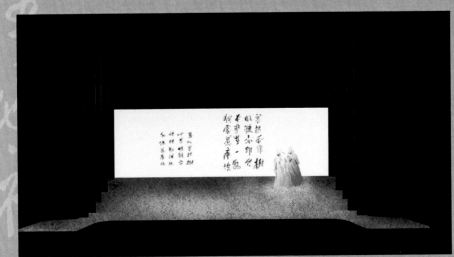

五祖弘忍命眾徒各做一偈，左為禪師神秀所做：「身為菩提樹，心如明鏡台，時時勤拂拭，莫使有塵埃。」右為行者慧能所做：「菩提本無樹，明鏡亦無台，佛性常清淨，何處有塵埃？」（楚戈題字，聶光炎設計）

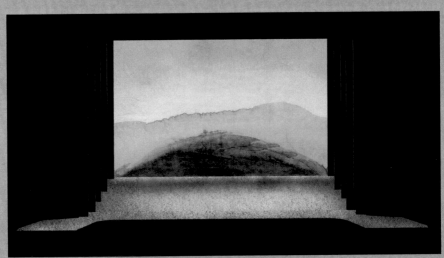

惠能得了法傳還逃難，廣袤大地可有容身處？（高行健水墨畫，聶光炎設計）

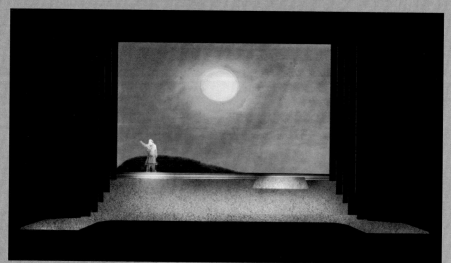

月光下，大庾嶺滿目蒼茫，慧能佛法在身命難全。（高行健水墨畫，聶光炎設計）

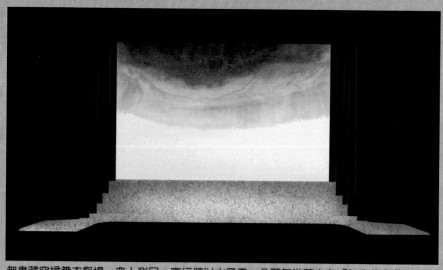

無盡藏穿糞掃衣登場，衆人側目。高行健以水墨畫，凸顯無盡藏內在「無盡的奧義」。
（高行健水墨畫，聶光炎設計）

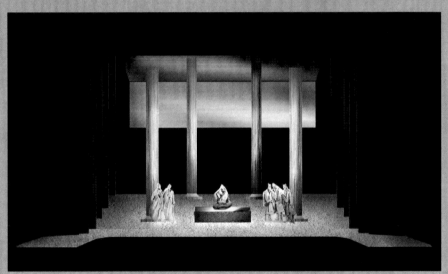

慧能開壇說法，場面浩大。（聶光炎設計）

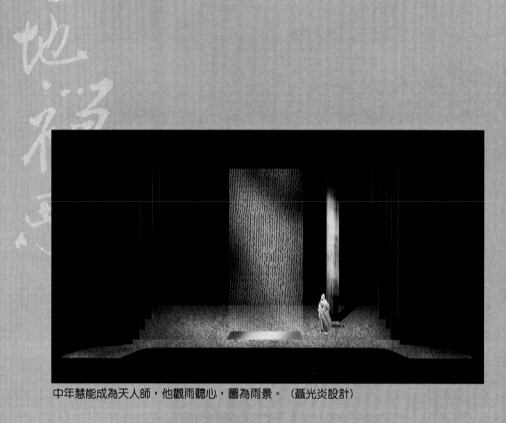

中年慧能成為天人師，他觀雨聽心，圖為雨景。　（聶光炎設計）

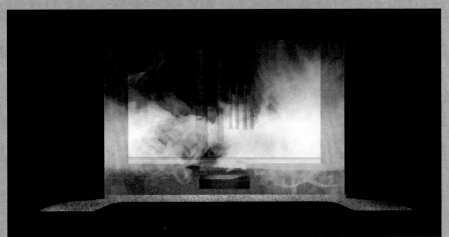

經大火紋身的參堂，僅留殘柱和火影，最終人走場空。（聶光炎設計）

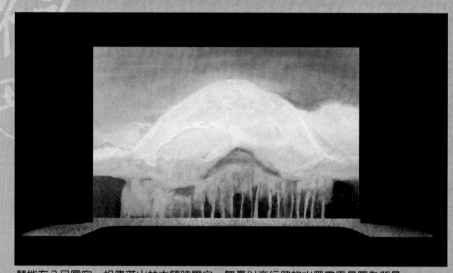

慧能在八月圓寂，相傳滿山林木頓時變白，舞臺以高行健的水墨畫雪景圖為背景。
（高行健水墨畫，聶光炎設計）

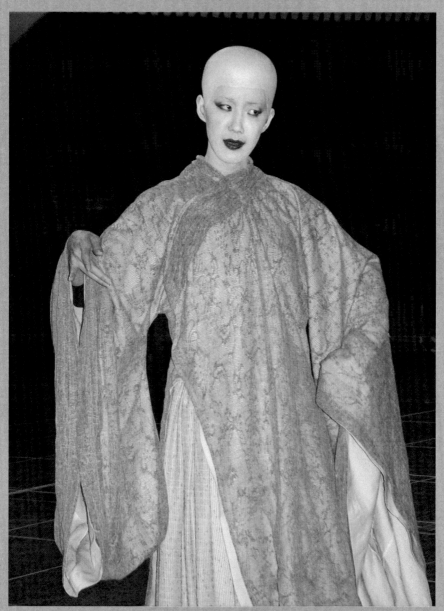

遁入山澗寺的女尼無盡藏（蒲聖涓飾）深夜在寺廟裡誦經，避的正是世上男女間那事！

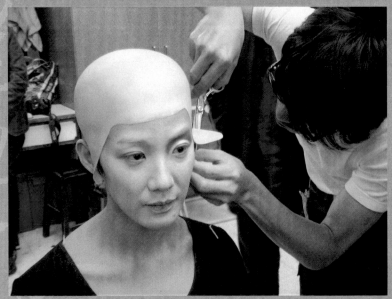

戴上頭套、化上濃妝，〈八月雪〉女主角蒲聖涓搖身蛻變為「摒棄世人」的女尼無盡藏。

朱民玲扮起嬌嬈的歌伎，艷驚四座。 （郭東泰／攝）

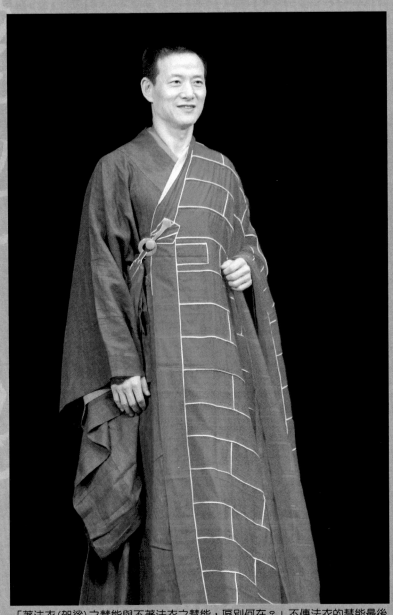

「著法衣（袈裟）之慧能與不著法衣之慧能，區別何在？」不傳法衣的慧能最後
將袈裟燒了，完全斷絕了物的迷。

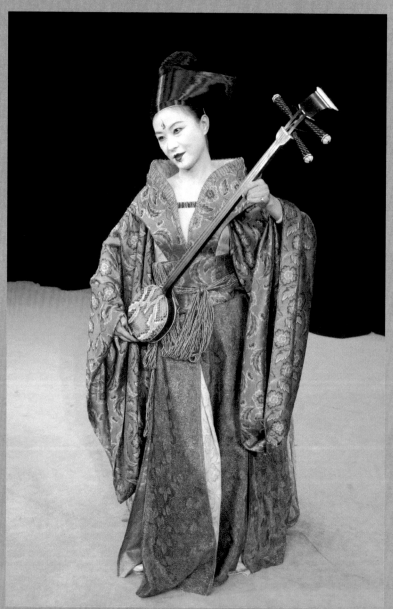

朱民玲懷抱三弦扮歌伎，百媚千嬌的她卻是個跨越二百五十年時空的「精神」。
（郭東泰／攝）

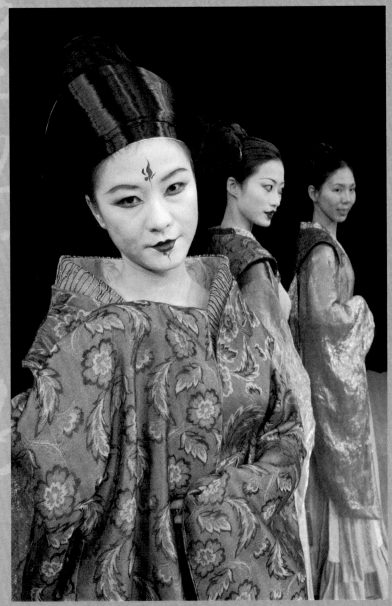

衆歌伎顧盼自憐。（郭東泰／攝）

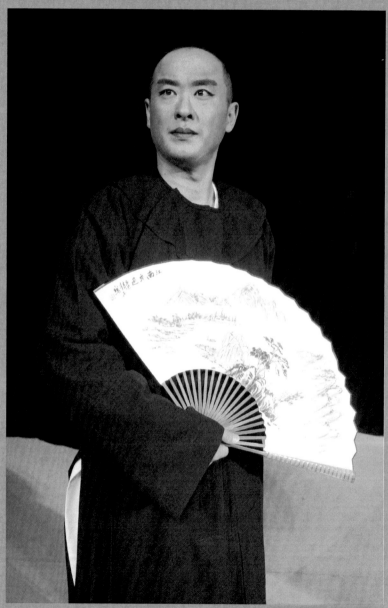

閻循瑋扮「作家」和歌伎同領二百五十年的風騷。（郭東泰／攝）

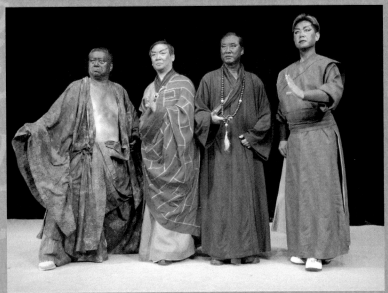

色即是空，空即是色！看這群大和尚個個都有「色」。左起：瘋和尚齊復強、五祖弘忍葉復潤、扮神秀的曹復永、演僧人惠明的黃發國。

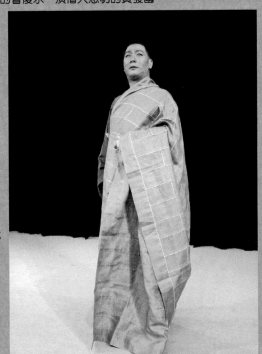

唐文華扮印宗法師戲分不多，人很搶眼。（郭東泰／攝）

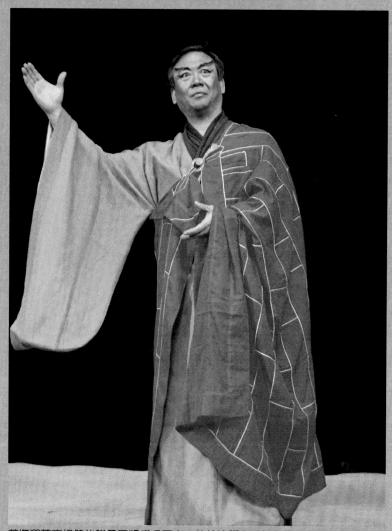

葉復潤慕高行健的諾貝爾獎盛名而來，他接演禪宗五祖弘忍的角色，劇中和吳興國有精采的對手戲。

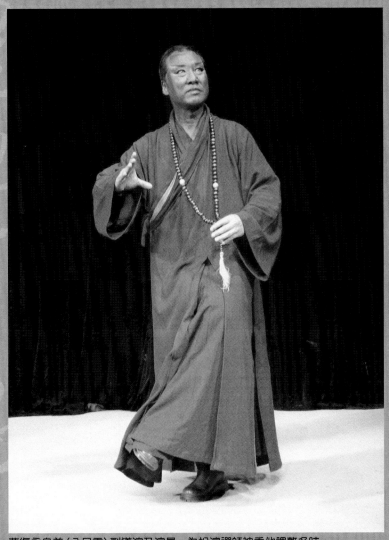

曹復永身兼〈八月雪〉副導演及演員，為扮演禪師神秀他調整多時。

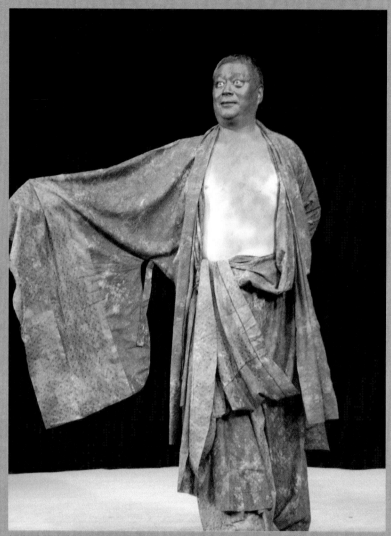

袒胸露腹的瘋和尚齊復強，自稱「大痴大愚」，形象似瘋非瘋。

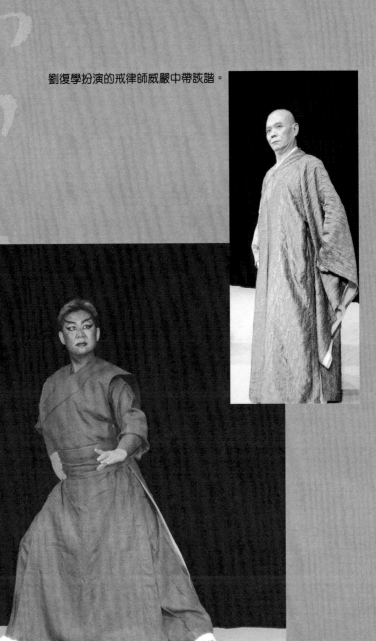

劉復學扮演的戒律師威嚴中帶詼諧。

黃發國飾演的僧人惠明，帶有武人的慓悍。

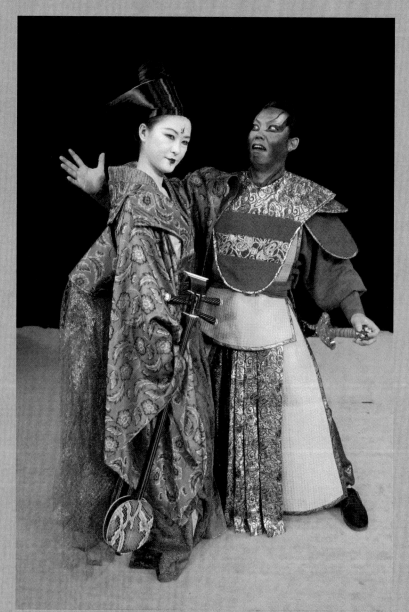

曾憲壽（右）扮演的將軍薛簡充滿威儀，對比出歌伎的嬌媚。（郭東泰／攝）

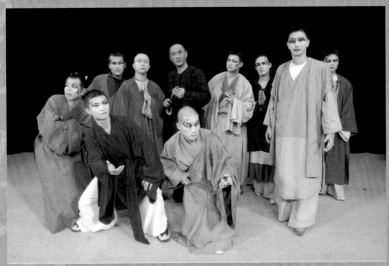

衆禪師與作家的群相。 （郭東泰／攝）

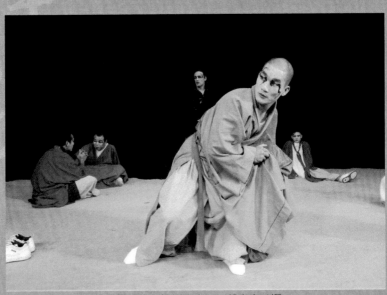

活潑好動的許孝存扮起禪師來，怪招百出。 （郭東泰／攝）

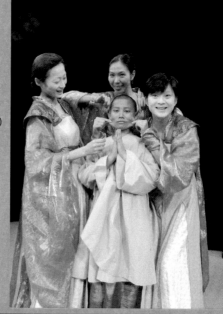

眾女子和小沙彌，快活的嬉戲。
（郭東泰／攝）

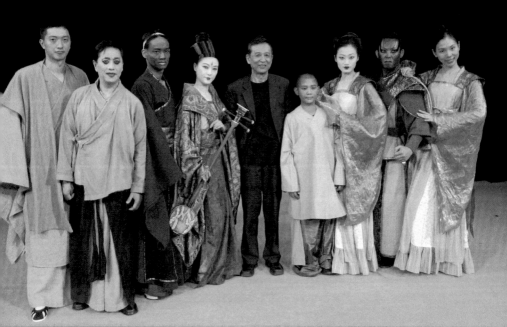

高行健（中）和〈八月雪〉演員大合照，好戲就要開鑼囉！（郭東泰／攝）

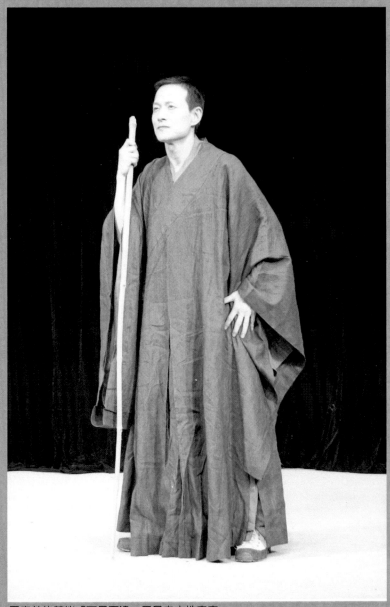

圓寂前的慧能「不見兩邊，只見自本性空寂。」

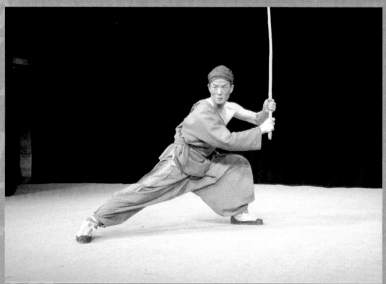

吳興國在〈八月雪〉中從年輕演到耄耋之年，光是服裝就有五套，換裝和試造型的過程一變再變，讓吳興國成為百變慧能。上圖是年輕時的行者慧能，以打柴為生。

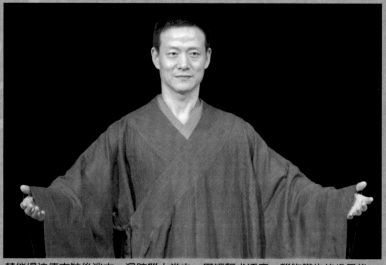

慧能得法傳衣缽後逃亡，混跡獵人當中，歷經驅犬逐鹿、獵物謀生的歲月後，中年剎時成為天人師。

自序

多年前，在異國初次體驗到雪。

那是一個冬夜，我是個異鄉遊子。半夜裡只驚覺「天亮得特別早」，之後才察覺那不是天光，而是雪影。還記得下雪前，身旁有經驗的人觀看天色時都在預測，「天空稠稠黏黏看來就要下雪了」，這場雪不經意下在夜半，許多和我同樣來自亞熱帶台灣的學子，當下興奮的跑出去「淋雪」。

觀看〈八月雪〉排演的過程，竟有些像在期待一場雪，禪意如雪在排演場中紛飛，我是那個想捕捉雪痕的人。

這是一個前所未見的戲劇實驗，諾貝爾文學獎得主高行健身兼編導將京劇、歌劇、話劇、舞蹈融於一爐，卻又打破各領域固有的「程式」，這對高行健自己、作曲家、演員、編舞及所有參與創作的設計者乃至幕後的行政人員，都是空前的挑戰。

正因為如此，〈八月雪〉創造的過程，本身就如同一齣「大戲」，我在聯合報「綜藝新聞中心」沈主任和同仁支持下，有幸成為〈八月雪〉第一位「觀眾」和記錄者。

從十月中旬開始，我天天趕往位於內湖的排演場，很興奮〈八月雪〉逐步發展成形，

期待它的誕生，也感受到所有創作者的壓力。

創作過程中，有興奮、有期待、有感動、有成長，也不免有磨合、衝突、困惑和不耐……這正是創作中最可貴之處，我誠懇記錄下來。排演過程中，一修再修是〈八月雪〉的特點，也導致我寫作時得跟著一改再改，我也十分清楚，〈八月雪〉正式演出時，仍有可能和戲劇發展的過程出現落差。

這本筆記主要分三大部分：其一是排演現場筆記，著重在戲劇發展的過程，部分篇章文末附帶的「踏雪尋禪」意在提供劇中的禪學背景；其二是高行健細說〈八月雪〉的訪談和部分排演現場的發言紀錄，我希望以錄音紀錄「還原」高行健的原始構想，避免因轉述過程流失掉部分精神。其三是創作和演員的眾生相，以人物突出創作時的心路歷程。此外，為此書取名時，眾人耗費一番苦思，最後書名取自《聯合文學》二〇〇二年十二月號（二一八期）「雪地禪思」專輯，而定名。

閒話不多說，此刻〈八月雪〉的樂音繚繞耳畔，「諸位看官！」請聽——

目次

雪地禪思

高行健在《八月雪》

「八月雪，好生蹊蹺——」

舞台上，諾貝爾文學獎得主高行健高坐導演椅，俯瞰台下眾京劇演員排演《八月雪》。演員既念又誦且唱，他們的聲腔聞所未聞、身段前所未見，這戲既像話劇、京劇、歌劇和舞劇，又都不是；它是高行健口中所稱的「四不像」，又是「全能的戲劇」。

二○○二年十二月十九日起在台北國家戲劇院進行全球首演的《八月雪》，結合了京劇演員、交響樂、中式打擊樂器和西洋美聲唱法的音樂在歌劇史上屬首見。世界各地的藝術節、經紀公司、樂迷、戲迷的目光同時匯聚台灣，紛紛前來一探究竟。明年法國馬賽市「高行健年」系列活動也將《八月雪》列為壓軸大戲，將在明年底連演一個月，使得這個前所未見的演出成為國際事件。

《八月雪》是高行健歷年來自編自導的戲劇中，規模最大的一齣，除了動員五十名京劇、雜技演員，還有五十人大歌隊、近百人的交響樂團和打擊樂。大陸旅法作曲家許舒亞作曲、法籍指揮家馬可‧托特曼 (Marc Trautmann) 指揮、聲樂家李靜美擔任音樂總監、

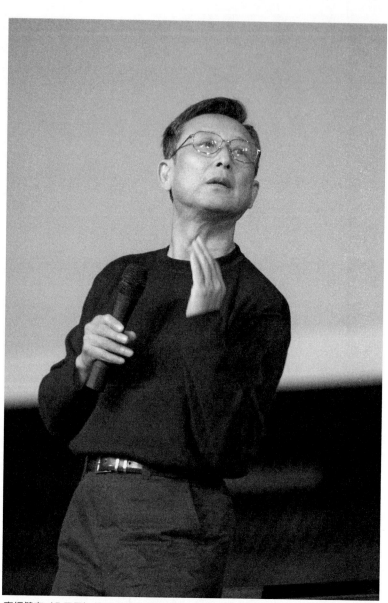

高行健在〈八月雪〉排演現場為演員說戲，肢體語言豐富而多變。（郭東泰／攝）

雪地禪思

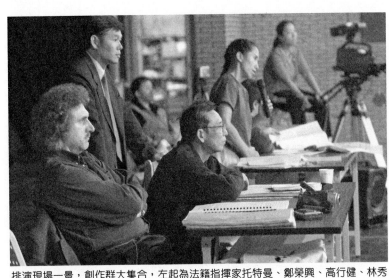

排演現場一景，創作群大集合，左起為法籍指揮家托特曼、鄭榮興、高行健、林秀偉。（郭東泰／攝）

林秀偉編舞、聶光炎設計舞台、葉錦添設計服裝、菲利浦‧葛瑞斯潘（Philippe Grosperrin）設計燈光。

高行健曾在一九八二年以「絕對信號」掀起中國大陸的實驗戲劇運動。二十年來，他以平均約一年一齣的速度創作了十八個劇本，自編自導的作品和合作過的對象遍及全球，他發誓「不重複別人，也不重複自己」，不斷嘗試各種戲劇試驗，探索藝術的不可能。〈八月雪〉就是這樣一齣被台灣戲劇學界視為「挑戰不可能」的作品。

〈八月雪〉同時是高行健戲劇試驗的「總結」，套句他自己的話說，這是「全能的戲劇」：「由一批全能的演員，做全能的呈現」。

高行健從一九八〇年代初即試圖從中國戲曲尋找戲劇的出路，他多年的夢想是：創

造出一個「現代的東方式歌劇」的「新劇種」，既不拘泥於京劇或西方歌劇的格式，又兼融話劇的張力、舞蹈及功夫。

為實踐「全能戲劇」的理想，高行健在五年前陸續為台灣的京劇團寫出兩個劇本，他在千禧年獲諾貝爾獎之後，終於獲得文建會全力支持，讓〈八月雪〉這齣前所未見的戲劇在今年底誕生於台灣。

這個全新的實驗，不僅存在「無一不難」的挑戰，也飽受外界質疑，文建會主委陳郁秀得一再出面「保證」，「藝術無國界」此舉既能促進國際交流又能提升台灣的國際能見度。「藝術最可貴之處是接受挑戰，不冒險無從創新」，她願意「承擔風險」。

〈八月雪〉以禪宗五祖弘忍傳法六祖慧能的著名公案為本，這是高行健諸多劇作中唯一寫真人實事的戲，而高行健近年來的劇作，多被歸類為「禪劇」。大陸旅英學者趙毅衡認為，高行健「為我們的時代發明了禪宗戲劇美學」，而〈八月雪〉主人翁慧能正是此一戲劇美學背後最重要的創作根源。

為了排演〈八月雪〉，高行健從今年九月中旬開始，一連三個月密集在內湖台灣戲專排戲，其間高潮迭起，排演過程儼然就是一齣「大戲」。

由於演出者編制超大，台灣戲專劇團原有的排練場不敷使用，借用該校表演廳中興堂充當排練場，原來的舞台尚不敷使用，於是導演上了台，演員在台下排戲。

4

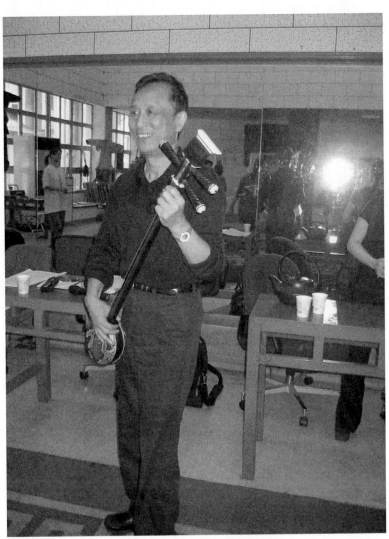

排演現場中難得輕鬆的畫面，高行健一時興起，把玩著三弦。

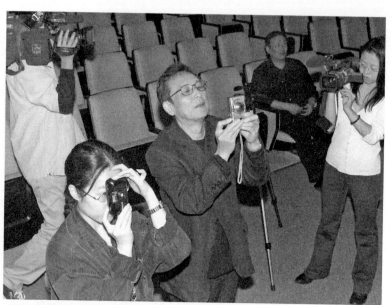

演員忙著在舞台上試妝，高行健（右二）拿起數位相機，也跟著眾人捕捉畫面。
（郭東泰／攝）

高行健曾在一九八○年代提倡「把禪的狀態引入戲劇」，他的排戲方法，和京劇演員慣用的模式大不相同，也和一般人想像的「禪」大相逕庭。

演員排演時，既無任何「儀式性」的訓練，也沒有坊間所謂的「禪修」，更找不到一般人認知的「禪」姿勢。他所謂的「禪狀態」，著重在「此刻當下」進入「直接感受的狀態裡頭」。

這種找不到任何形式的「禪狀態」，得靠高行健的「口傳心授」，他常在演員完成一個階段的排演時開講，充滿智慧哲理的禪語，往往讓排練場在瞬間轉化為「參堂」。演員戲稱，排〈八月雪〉像是來「修行」，而這修行的內容與眾不同，讓演員們既愛又怕。喜的

雪地禪思

是他給的空間很大，可自由發揮；麻煩的正是空間太大，常讓人摸不著邊際。

他們又像是在高行健的嚮導下，來攀爬一座藝術的「靈山」，高行健卻刻意迴避了輕車熟徑，另闢千迴百折的崎嶇蹊徑，讓眾人「只緣身在此山中，雲深不知處」。

在排練的當下，高行健常直覺的給表演者反應，他經常連聲叫好，甚至外帶鼓掌。有時演員的表現似乎也喚醒他的演藝細胞，他在台上不時會模擬各種姿態、聲腔，比畫一番。

在鼓舞的同時，他對藝術要求的高標準、給演員的刺激也等量齊觀。高行健本身的創作拋棄任何已經證明是成功的程式、堅持「不賣骨董」，他也要求京劇演員打破程式，傳統的京劇程式在〈八月雪〉裡「廢了」。

高行健在排演現場一再要求演員「放下架子」，最常說的話是：「不要這個，不要那個，再修一下……」演員再也沒有程式可以倚靠，他們得重新創造一套屬於〈八月雪〉的肢體語言。

聲腔也是新創的，大家稱之為「八月雪的聲音」，表明它的與眾不同。音樂帶給演員的壓力，自排戲以來，一直是個大挑戰。傳統跟著胡琴、鑼鼓點數心板，節拍自由的唱誦，排練時已被鋼琴、管弦樂取代，抓節拍是個讓人抓狂的夢魘……。

在演員的心目中，高行健是位「溫柔而嚴厲」的導演，雖然他從來沒有「大聲」說

話，沒發過一次脾氣，從不罵人，但他只需幾句清描淡寫的話語，就能讓演員充分感受到「壓力」。

天外飛來一筆的是，高行健在排戲兩個月後，因排戲庶務繁雜過度勞累，一度因高血壓住院休養，差點得開刀。但他依舊支撐著病弱的身體到排演場，他為戲搏命的精神感動了所有人，而這場無預警的意外竟不經意為〈八月雪〉再添戲劇化的一章……。

本事

〈八月雪〉以三幕九場大歌劇，演唱從盛唐到晚唐，二百五十年間禪的歷史和傳說。

第二幕第二場 「受戒」　慧能在印宗法師主持下剃度受戒；瘋尼無盡藏從台前搖鈴而過。

第二幕第三場 「開壇」　慧能開壇授法；歌伎穿梭台前演唱。

第三幕第一場 「拒皇恩」　將軍薛簡奉武則天皇太后、唐中宗之命宣詔慧能進宮，慧能拒絕皇恩。

第三幕第二場 「圓寂」　慧能焚法傳袈裟，奄然遷化。

第三幕第三場 「大鬧參堂」　晚唐的禪門百家爭鳴，眾僧群俗一同大鬧參堂，演繹禪的精神。

雪地禪思

10

歌劇〈八月雪〉演出者

主演：六祖慧能◎吳興國

比丘尼無盡藏◎蒲聖（族）涓、王詩韻

五祖弘忍◎葉復潤

禪師神秀◎曹復永

畫師盧珍◎周陸麟

僧人惠明◎黃發國

法師印宗◎唐文華

作家◎閻循（倫）瑋

歌伎◎朱民玲、王雲雁

禪師法海◎莫中元

使臣薛簡◎曾漢壽

青年神會◎李播勇

瘋和尚◎齊復強

老婆子◎楊利娟、劉族株

戒律師◎劉復學

老僧◎張德夫

八月雪

現場排演目擊周記

放下

「心絲若懸絲——這時每句話都要樸素到極點、安靜到極點。任何一點點聲音都可能打斷心靈的交流。」禪宗五祖弘忍夜探行者慧能，欲傳衣缽的一場戲，〈八月雪〉導演高行健示範性地領著扮弘忍的葉復潤、演慧能的吳興國進行關鍵性對話：「老師未歇？」、「心中事未放得下」、「能放下麼？」

「放下」是解讀〈八月雪〉一把重要的鑰匙。高行健說，「慧能啟發我：什麼都可放下」。所謂的「放下」指的是「活在此刻當下」。排演〈八月雪〉的過程中，他一再要求演員「放下（京劇）架子」。

這是〈八月雪〉排演現場的一場高潮戲，劇中第一幕第二場「東山法傳」前半段——弘忍傳法給慧能的關鍵時刻，此時無聲勝有聲「連針尖落地都會發生什麼似的」。高行健原先覺得葉復潤在一開場的上壇宣法時，聲音還「不夠威儀」，現在卻要求他倆「能多安靜、就多安靜」，此時臉上不做戲，反倒呼吸很重要，「這場表演就是氣的運用。」

為了讓演員充分理解自己的想法，排戲時，高行健既念且演，有時還手舞足蹈、比畫身段。

諾貝爾文學獎得主高行健九月中旬自法國來台，一連三個月在國立台灣戲專率五十名

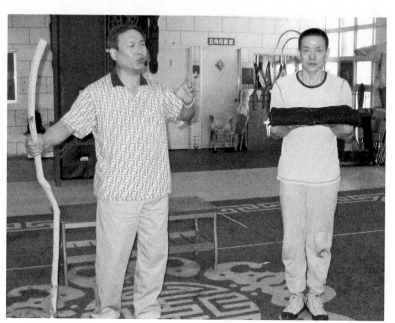

扮五祖弘忍的葉復潤（左）與演六祖慧能的吳興國，在〈八月雪〉中有精采的對手戲。

雪地禪思

京劇演員排演〈八月雪〉，每週五次的排練，現已三週。由於此劇「是話劇也不是話劇，是京劇也不是京劇，是歌劇也不是歌劇，是舞劇也不是舞劇」的多重性格，讓排戲進度比預期中緩慢。

演員們首先面對的挑戰是音樂。排練現場，只見演員們幾乎人手一冊作曲家許舒亞創作的歌劇〈八月雪〉第一幕總譜，裡頭滿是令人頭疼的「豆芽菜」，其實沒什麼人真看得懂。

原本設定為「三幕八場現代戲曲」的〈八月雪〉，現在已成「三幕九場歌劇」。為此，前兩週演員排練的重點全放在call音樂，並由李亦舒等四位音樂助教，分組教導他們看總譜、抓節奏、融入念白及練習，現在終於「有個樣子了」。

排練時，〈八月雪〉聲樂指導蔡淑愼手拿指揮棒，隨著許舒亞為〈八月雪〉預錄的電子合成音樂，大動作地對著演員指上點下，為的是讓他們知道何時該開口念白、速度別拖沓了。

儘管如此，演員還是拿許舒亞創作的無調性現代音樂沒輒。扮演神秀的戲專京劇團團長曹復永，在弘忍當眾宣布將傳衣缽，要求眾徒弟「去各作一偈」後，陷入要不要作偈的天人交戰中，他揚長尾音兩度沈吟「苦殺我也，苦殺我也！」更苦的是，排戲時，他老抓不準音樂的節奏，不是過早念白，就是念得太慢，趕不上在四小節或六小節的音樂中，念

完台詞。

吳興國也相仿，一場他和葉復潤對話的場面，偏偏他是背對著「指揮」和導演踏碓春穀，那裡看得見指揮棒，等落了節拍他還不知道該開口，旁人出聲提醒，他猛一回頭，神情像是犯了錯的小學生。

演出經驗豐富的吳興國坦承，演員們目前最大的困擾是，如何把語言「鑲」進不確定的節拍裡、控制在四小節或六小節內說完。念白時又得呈現生活化的語言，不能變成「數板」或 rap（饒舌），這形成一種「既自由又不自由」的衝突性，考倒了所有戲曲演員。

排演群眾戲的時候，現場「即興」一些。弘忍宣布將傳衣鉢後，「人人想得衣鉢」，一方排練地毯上擠了數十人、眾人如熱鍋上螞蟻，穿來竄去。一陣混亂中，有人高呼「你踩人鞋了」。這場熱鬧劇的群戲，經編舞家林秀偉和演員合作、發展出三種不同版本。

試演後，高行健選擇了一般人眼中最「怪」的一種：踩人鞋的反倒高喊「你踩人鞋了」有點「做賊的喊捉賊」的味道，暗合高行健慣以人稱代名詞（你、我、他）相互置換的手法。被踩的人，只有反唇相稽「你踩我腳了」，言語、肢體間的禪趣，留給人無限解讀空間。

雪地禪思

米，白啦？

《八月雪》劇中，五祖弘忍夜探正在踏碓舂穀的行者慧能，弘忍以挑燈籠用的棍子擊臼三下，說道：「米，白啦？」接著要慧能「來我堂內，為汝說法」。

「米，白啦？」是排第一幕時，《八月雪》的演員們私下最愛複述的一句話，差不多已成了「口頭禪」，因為大家覺得這個「暗號」太炫了。

這三個字其實大有來頭，按《六祖壇經》的記載，弘忍當時問正在舂穀的慧能「米熟也未？」慧能的回答是：「米熟久實，猶欠篩在。」換句話說，慧能的意思是還差篩米這道程序，隱含：「還需大師檢驗肯定」的意思。

高行健的《八月雪》直接跳過慧能的回答，以藝術手法創造出下一個場景，慧能來到弘忍堂外，但「尚在門邊躊躇，入得了門不？」弘忍回答：「跨一步就是了。」

同樣是在門邊，弘忍對神秀作偈（身為菩提樹，心如明鏡台，時時勤拂拭，莫使有塵埃）的反應是：「剛到門口」，神秀請弘忍開示，他回以「若得無上菩提，還得見自本性」。「入不入得了門？」兩人差距似乎非僅一步之遙。「跨一步」無論就宗教的性靈或是藝術的追求，其開創性遠非文字所能形容。

「動作還要簡化，愈簡化愈有力量，就像舞蹈一樣。」高行健執導〈八月雪〉，演出者清一色是京劇演員，但他一方面要京劇演員的功底，另方面卻要求他們極力擺脫京劇的架子，「要把太明顯來自京劇的身段和衝動，都化解爲現代舞！」

對多數京劇演員而言，這形同「廢了武功」。一旦排除京劇固有的程式，許多人在表演時甚至連舉手投足都感到困難、不自在。

〈八月雪〉第一幕第二場中段，五祖弘忍夜半傳法與衣缽給慧能。扮弘忍的葉復潤問：「汝從外來，門外有何物？」演慧能的吳興國答：「大千世界，日月山川，行雲流水，還有風風雨雨……癡男怨女一個個弄得倒四顛三。到此刻，夜深人靜，唯獨才出世的小兒在啼哭。」

這大段念白的同時，吳興國在排練地毯上滿場飛。先是一個虎虎生風的「大鵬展翅」、一轉瞬來個「鷂子翻身」，繼而「金雞獨立」、「睡臥禪堂」，其間還加上虛擬的流水等手勢。

這段由吳興國自行精心設計的身段，在十月十四日排練時首度亮相。但高行健看過以

後，要求他「從容、簡化」不必被劇本的語言左右「要把所有解說性的身段，像是小兒、睡覺、顛三倒四等，統統化解為抽象的節奏和姿態，再做個完全不一樣的來！」

高行健的指示，讓吳興國一時之間難以接受，他忍不住回話：「我的身段很難不受劇本語言的左右」，況且戲曲演員一旦熟悉了某些動作，「一樣可以很從容！」拗不過導演，吳興國隨即悶悶地在排練場的一個角落裡，重新安排身段。

再次上場，吳興國身上來自傳統京劇程式的斧痕大幅縮減，而較向現代舞傾斜，他的動作也簡化了許多。

排練結束後，吳興國自省，高行健是要：「用我肢體的禪語，回應他語言中的禪話」。對他而言，最大壓力來自於腦袋已經想通這個了，但非要先把語言熟背到「你根本不再想它了，才能再做出另一套動作」。目前的難處是，這齣「是舞蹈，也不是舞蹈。是戲劇語言，也不是戲劇語言。有節奏，有時也沒節奏。有跳舞，也不在跳舞。」

〈八月雪〉女主角蒲聖涓遭遇的挑戰更大。攻青衣的她，坐科至今二十多年來，從沒碰過其他劇種。導演要求的「四不像」原則和編舞林秀偉設計以舞蹈動作取代過去老師「不允許青衣做的扭腰」等姿態，她實在覺得「彆扭」。目前她努力的目標是盡可能向舞蹈靠攏，前題是：「我自己得做的自在，觀眾才可能感到舒服」。

編舞林秀偉冷眼旁觀這場排練，她解析，吳興國的表演方式，一向「很戲劇化」，這

雪地禪思

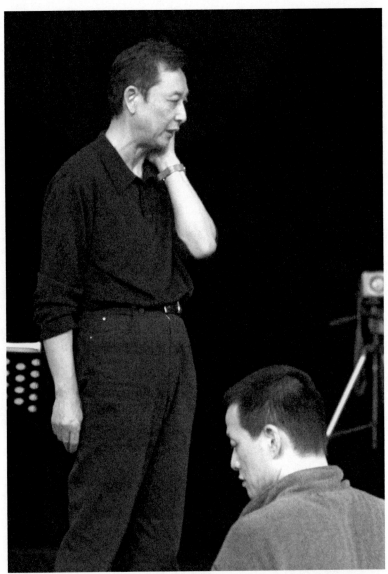

高行健（左）執導〈八月雪〉，要求京劇演員「放下架子」，京劇名角吳興國（右）
形同「武功被廢」，眾人費勁想解讀高行健的「心經」。（郭東泰／攝）

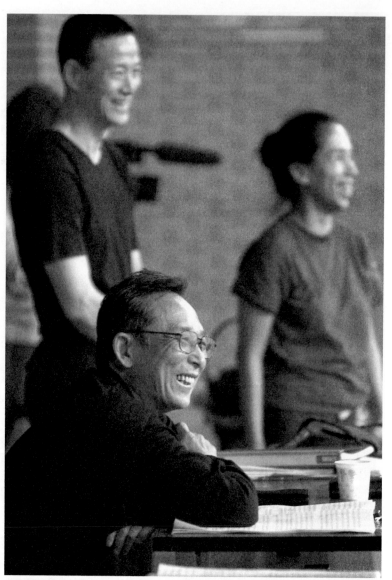

吳興國（左後）、林秀偉（右後）……等還在思量：「高行健（前）究竟在想些什麼？」（郭東泰／攝）

雪地禪思

次他卻好像被導演「廢了武功」一樣，全然被制約住了。林秀偉她很好奇，再排練下去，他們兩個人的衝突點會在什麼時候「爆發」出來？

林秀偉的「預言」猶在耳畔。讓人無法預料的是，第二天上午，她帶著群眾演員花了足足三小時編排的群舞戲，當天下午即遭到高行健全盤「推翻」。這場戲裡，僧人惠明（黃發國飾）夥同僧眾追殺剛得到五祖衣缽的慧能。林秀偉編排一段熱鬧非凡的群舞（武）場面，還讓眾僧相疊從人身上踏過，卻沒有獲得高行健首肯。林秀偉苦笑，大家現在有點像是在解讀高行健個人的「心經」了。

扮五祖弘忍的葉復潤體會又不同。他說，表面上高行健好像讓大家「破功」，其實他在破除表象的程式時，極力保持了京劇的內涵和底蘊，他希望演員能呈現「彷如敦煌壁畫佛教造像的雕塑感」。廢了武功（固定程式）後，大家得各自尋找一套新的詮釋，當外形簡化到極致，就會提鍊出來屬於內在的、心靈的語彙。

踏雪尋禪

見到什麼？

《八月雪》中的慧能，他的師傅弘忍、徒弟神會，都曾問他見到什麼？

第一幕第二場「東山法傳」慧能入弘忍堂內，弘忍問：「汝從外來，門外有何物？」，慧能答：「大千世界，日月山川，行雲流水，還有風風雨雨。世間犬馬車輿，高官走卒，來的來，去的去。更有商賈叫賣，啞巴吃黃蓮，痴男怨女一個個弄得倒四顛三。到此刻，夜深人靜，唯獨才出世的小兒在啼哭。」

第三幕第一場「圓寂」，慧能問四處遊方剛返門下的弟子神會「可曾見到甚麼？」調皮的神會反問他：「師父呢？又見到什麼了？」慧能在喝斥神會「別耍弄你那些小聰明了！」隨即答道：「老僧也見不見……不見兩邊，只見本性空寂。」

耐人尋味的是，慧能圓寂後，劇終壓軸的「大鬧參堂」裡，眾聲喧嘩的貓飛狗跳後，以合唱隊唱出尾聲：「小兒哭，生下來了，老頭兒無聲無息，走了……那怕是泰山將傾，玉山不倒，煩惱端是人自找……今夜與明朝，同樣美妙，還同樣美妙！」

在高行健的劇作裡，上述唱詞原本由象徵「禪精神」的「作家」、歌伎和眾禪師互相應和，點明「參堂如人生」而「是僧是俗都是人，菩薩個個性情真。」在千迴百折後，「見山又是山，見水又是水」，方是「禪精神」。

26

化爲棋子

〈八月雪〉場記「土豆」（李國興）領著團員，仔細丈量台灣戲專中興堂的地板，每隔一公尺，黏上一長條白色膠帶直到另一頭，眼看著偌大的排練場逐步化爲一個十三公尺乘十六公尺的「大棋盤」，其間再加上黃色、綠色、紅色的膠帶，標示出方位。〈八月雪〉的第二幕，導演高行健要在這兒「下棋」，「演員是棋子」！

「土豆」解釋，他拿著舞台設計聶光炎爲〈八月雪〉設計的舞台方位表預先定位，是因爲高行健希望演員排戲時清楚自己的位置，未來才能夠更精準的cue進音樂。

這種棋盤盤式的定位，通常用於cue燈光時使用。「土豆」排第一幕的時候，使用的是台灣戲專劇團的排練場，衆演員將就著一方小地毯，等排到第一幕第三場「法難逃亡」的群衆追趕戲，原來的排練場地已容不下大場面，十六日終於轉移到戲專中興堂排戲。

中興堂的舞台仍舊不敷使用，於是將舞台和觀衆席大反轉，撤掉了活動座椅的觀衆席成了排練舞台，導演高行健、副導曹復永、助理導演李湘琳等人上了舞台，觀看台下衆演員排戲。

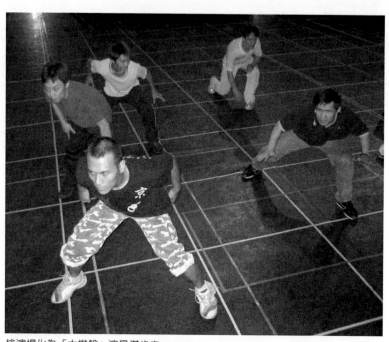

排演場化為「大棋盤」演員棋步走。

雪地禪思

經過一個月來的努力，總共有三幕九場的歌劇〈八月雪〉，第一幕的三場戲大致有了個雛型。十月十七日進展到第二幕。

第二幕的排法和第一幕的程序相仿，一樣先從聽音樂、讀劇開始。演員人手一冊〈八月雪〉第二幕總譜，先聽聲樂指導蔡淑慎隨著預錄的電子合成音樂念兩遍，再由演員一個個讀劇。

回想上個月大夥兒剛拿到第一幕歌劇總譜時，那種既震撼又惶恐，覺得「完蛋了」的心情，這回大家好多了。

現場同步錄下蔡淑慎的念白，拷貝之後發給眾人回家練習。總譜

28

的「豆芽菜」大家似懂非懂，讀劇時有些演員索性把總譜壓在底下，照著只有台詞的版本念。

第二幕的音樂較第一幕「安靜」，沒有上一幕的激烈、動盪，是一種「近乎不動」的平穩，卻又極具張力。

讀劇之前，高行健先為大家說戲。第二幕非常平穩不像第一幕有追趕等激盪場面，許多場景幾乎不動。高行健對整個第二幕的戲劇要求是：沒有激烈動作、沒有奔跑、沒有喧鬧，都沈浸在「看似很靜，但有很大張力」的氛圍裡。第二幕裡多餘的手勢都沒有了，最多就是慧能灌頂式的一個手勢，不要隨便做什麼。要非常乾淨、凝鍊，呼吸不能斷。

一開場的「風幡之爭」一群和尚爭論是「風動」還是「幡動」？眾人上場時，以橫向移動，每個人找到自己的「格子」就定位。當進行充滿機鋒的禪式論證時，高行健要求他們像「走棋」或向前或退後，或左或右，「就像棋子一樣」隨地板上的「棋盤」走一格、二格，這時候得非常沈靜，「高度集中在呼吸的調節」。

對著陌生的「棋步」，一向自由慣了的京劇演員，不時會站錯格，或沒有精準站對位置，排演時，高行健一急，乾脆就走下舞台調整「棋人」。

離開排演場，高行健在他下榻的飯店裡，也有那麼一付棋子，這是付街上買來的跳棋，他用來規畫演員的走位，高行健一面聽〈八月雪〉的音樂帶、手中一面招個碼表，以

棋代人走位。他排戲一向精準，依過去的經驗，排話劇時每場戲的誤差可以控制在二十秒以內。

試用過排演場的「大棋盤」之後，有演員私底下咕噥，這樣確實可以算出位置的精準度，但這並不代表可以算得出表演的精準度，因為演員畢竟「是活人又不是棋子」，人有情緒可能天天不同，「好看、麻煩都在這裡」。

30

尋找八月雪的聲音

「無盡藏我——無盡的煩惱！」舞台上的無盡藏是個美麗、孤傲、目空一切，「摒棄世界」卻被世人視為「瘋了」的女尼，扮演無盡藏的青衣蒲聖涓下了舞台，仍不禁喃喃吶吶

「我——無盡的煩惱」。她煩惱的是，這角色帶給她無窮的挑戰，一關接著一關。

〈八月雪〉第二幕第二場，導演高行健將舞台一分為二、雙軌進行。前台有瘋尼無盡藏著掃糞衣，從舞台左側上，一邊吟唱「無盡的思緒、無盡纏綿，無盡恩怨，解不脫的因緣……」邊從舞台前場穿過。舞台中央是慧能（吳興國飾）受戒落髮的莊嚴場面；這兩條平行的主線，或交錯、或重疊；四周的群眾，有時看熱鬧瞎起哄，有時也隨人莊敬禮拜。

高行健特意以「參照系」方式凸顯慧能的解脫和凡人的苦惱，兩者的對比貫串全劇：

「你悟道了就是佛，沒悟道就是眾生。其實這兩面都是存在的。」

無盡藏在歷史上可考、也記載在《六祖壇經》上，〈八月雪〉劇本裡設定的形象是：「眉清目秀，正當盛年，風韻盈然」。此番由身形窈窕、鵝蛋臉、具明星相的蒲聖涓來扮演，形象上說服力十足，但化為舞台上的表演，待突破的「功課」不少。

蒲聖涓在〈八月雪〉第一幕開場戲、第二幕第二場戲，均有吃重的戲分。戲一開場，

遁入佛門一心想避開「世上男女間那事」的無盡藏，面對雨夜聽經、竟賴在佛寺不走的年輕打柴漢慧能，內心躁動急著想趕他走，愈趕心愈亂。

排演第一幕這場戲時，高行健排除誇張躁動的表現手法，要蒲聖涓體會無盡藏這位「外冷內熱」、「看不上任何塵世間男人」的謎樣奇女子的內心世界。導演要求拋開傳統青衣的程式、小嗓，讓蒲聖涓苦惱許久，整整琢磨一個月，才獲導演認可。

第二幕的無盡藏難度更高。傳統京劇講究美，即便是演瘋女人，頂多也只在額眉之間點上象徵性的紅痕。如今該怎麼詮釋介乎京劇、歌劇、話劇、舞劇間的〈八月雪〉裡一名似瘋非瘋的女尼呢？

此外，第一幕主要是將念白當成音樂處理，第二幕則有不少唱段，調式變化奇詭。來自京劇的發聲方式，高導演是不要的，演員們只有各自重新尋找發聲方式，台灣戲專劇團團長曹復永說，這叫「八月雪的聲音」。

這種獨樹一格，非京劇也非歌劇的發聲方式，對小生、青衣等以小（假）嗓發聲的演員來說，最困難。因為導演要求演員一律以本嗓發聲，名小生曹復永這回為了扮演神秀，特地開車上山喊嗓子、尋找「八月雪的聲音」。為什麼得上山去找？他說，實在不好意思在劇團練習，別人看了會發笑

排練時蒲聖涓戰戰兢兢聲音如梗在喉，從小坐科養成的發聲法，一時那裡改得了？每

雪地禪思

〈八月雪〉排演現場目擊周記四：尋找八月雪的聲音

「八月雪的聲音」與眾不同，尋找聲音的過程讓〈八月雪〉女主角蒲聖涓無盡煩惱。（郭東泰／攝）

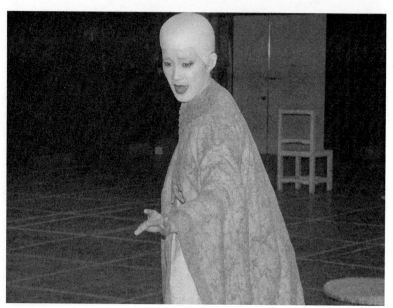

風韻盈然的蒲聖涓扮「摒棄世界」的無盡藏，戲劇張力十足。

雪地禪思

逢從中低音到高音，從大嗓轉換到小嗓的時候，就是她最心驚的時刻。

下了排演場，聲樂指導蔡淑慎和台灣戲專團長曹復永都在幫她尋找新的發聲方式。

「八月雪的聲音／聲腔」到底該從那裡發聲？每個人的見解都有些落差，曹復永的理解是「胸腔共鳴」，蔡淑慎設法幫蒲聖涓把發聲位置從喉嚨先提升至鼻腔，再尋找頭腔共鳴。

高行健希望的是，演員從腹腔運氣，通到頭腔獲得共鳴，但這種發聲又不同於西方歌劇，而是混合有小嗓、又不要小嗓的獨特韻味。「吳興國已經做出來這種味道了。」

高行健對這種具有開創性的實驗性聲腔寄望很深，他說，這攸關「戲曲的前途」，未來絕對比「樣板戲」走得遠，也比「梅尚程荀」等四大名旦的流派更具開創性。

踏雪尋禪

無盡藏是真瘋、假瘋？是悟者，還是迷者？

根據《六祖壇經》的記載，比丘尼無盡藏曾在慧能回韶州曹侯村傳法時，「執卷問字」向慧能探詢《涅槃經》的義理，慧能表明他不識字，但可以解析她不懂的經文義義。無盡藏反詰他，不識字怎麼可能解經，慧能的回答成為禪宗的經典名句：「諸佛妙理，非關文字。」

在〈八月雪〉劇中，無盡藏成了形象突出、冷艷高傲的「如謎之女子」。她初次邂逅慧能時，自述

〈八月雪〉排演現場目擊周記四：尋找八月雪的聲音

「深秋早寒，雨打芭蕉，長夜漫漫」，奈何打柴漢慧能卻賴在廟裡不走。她不斷喃喃呐呐：「這廝令我好生煩……無盡藏我無盡的煩惱啊——」。

無盡藏在《八月雪》第二度現身時，卻成了世人眼中「一個瘋女人、一身的疥瘡」，奇的是，此時舞台中央的慧能正在莊嚴的法壇「受戒」，而她在台前大剌剌搖鈴而過，她的唱誦似在自憐：「無盡的欲望，無盡妄想，無盡的祈禱，無止盡苦行。」也像在嘲諷眾僧執迷於袈裟儀戒。

眾俗人以驚異的眼光質疑「尼姑也發瘋？」無盡藏立即還以顏色：「瘋的是汝等，執迷不悟！」看她對答如流，似乎真的沒瘋。她又說：「好煩惱啊，這人世間！」似在自嘆也感嘆世人執迷不悟。劇中另一批俗人則認為無盡藏修的是「頭陀行，一個苦行的比丘尼」。倒底她真瘋、假瘋？高行健笑著引慧能的話說：「煩惱即菩提嘛！」

無盡藏最後自讚：「無盡藏你無盡的寶藏，無盡的美妙無盡的奧義……」留個大家的仍是一團謎。

音樂家到位

〈八月雪〉無一不難，「我們就是要專挑困難的做，不去套用現成的模式，要知難而上。因為有趣的地方就在這裡！」〈八月雪〉導演高行健這種「知難而上」的精神獲回應，聲樂家李靜美、指揮家江靖波在十月二十一日和葉錦添設計的服裝一起「到位」，〈八月雪〉愈來愈繽紛。

原本不在〈八月雪〉編制內的李靜美和江靖波，應文建會主委陳郁秀所託，前者擔任〈八月雪〉音樂總監；甫在蕭提國際指揮大賽獲獎的江靖波擔任此劇助理指揮。他倆的任務是幫助不熟悉現代音樂的戲曲演員，準確詮釋音樂。

正式工作前，兩位音樂家和陳郁秀拿著大陸旅法作曲家許舒亞所作的〈八月雪〉第一幕總譜，邊看譜邊演員排演。江靖波認同高行健「打破西方歌劇格局」的企圖心，他覺得這種以「東方美學為基礎素材」，同時運用西方歌劇的架構、京劇口白的韻律感及抽象表達的藝術「潛力很大」。

高行健公開宣示〈八月雪〉的「四不像」原則，希望此劇能在歌劇、京劇、話劇、舞劇四者的「過渡」之間。江靖波認為，想這麼做，首先得克服一大難題：來自各個領域的

專業工作者都得「丟掉原有的美學觀」和「工作習慣」才行。李靜美坦承，時間緊迫而任務艱鉅，一開始接受重任，她的心情從興奮轉爲惶恐，幾天都無法好好睡覺。

江靖波分析，十九世紀末以來，華格納歌劇的誕生，總在首演前歷經上百次的排練，目前《八月雪》最困難的地方是時間不足，「頂多只能做個樣子出來」。《八月雪》於十二月十九日在台北首演後，未來勢必得需經過一番淬鍊。

從十月底起，江靖波每周到排演場一、兩次，在鋼琴老師羅玫雅、廖皎含伴奏下，指揮演員練唱。李靜美一周有三到四次，訓練個別演員的發聲和音準，蒲聖涓、王詩韻、朱民玲、吳興國等人都有長足的進步。

耐人尋味的是，李靜美是佛教徒、常以聖嚴法師的開示自勉，江靖波國中時最愛讀《六祖壇經》，對他們而言這回臨危受命即是「有緣」。江靖波說，從高行健的劇本裡可以看到慧能故事和人性的種種掙扎，他特別喜歡和演員工作，因爲他們很活潑，彼此合作愉快。

江靖波有所不知的是，許多演員私底下很愛學他指揮的模樣，他們覺得江靖波的肢體語言非常豐富，很有戲劇張力。

鋼琴家羅玫雅是在赴巴黎渡假時，接到陳郁秀主委的電話委以重任。她說，第一次看到演員排演時，她非常感動，因爲從沒有看過「這麼有身段的歌劇」。她說，五線譜對京

雪地禪思

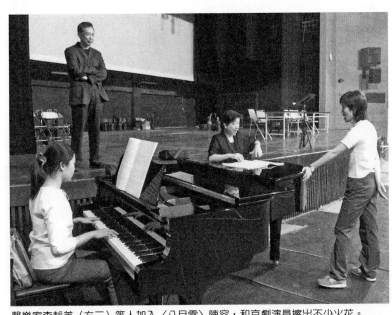

聲樂家李靜美（右二）等人加入〈八月雪〉陣容，和京劇演員擦出不少火花。

（郭東泰／攝）

劇演員而言猶如「天書」，等摸熟了音樂，他們就把譜丟在一旁，硬是把樂譜背在腦袋裡，讓她印象深刻。

另一位鋼琴家廖皎含則坦承，古典音樂家和京劇演員對音樂的見解大不相同，合作時彼此「各讓一步」，不懂西洋聲樂的京劇演員為了求好，發揮了高度敬業精神，例如：演歌伎的朱民玲把自己排演時的唱段錄下來，無論何時都可以看到她在聽自己的錄音，一有問題立刻矯正，這種精神相當令人折服。

音樂家到位，為〈八月雪〉注入新血。葉錦添的服裝，則讓〈八月雪〉有了色調。

平日排練時，演員一件運動褲、T恤就上場，十月二十一日他們特別光

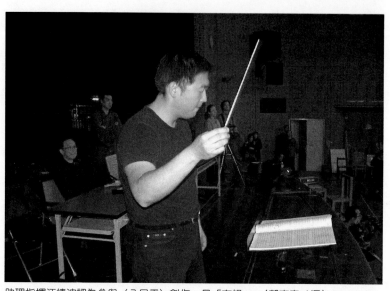

助理指揮江靖波認為參與〈八月雪〉創作，是「有緣」。（郭東泰／攝）

鮮。吳興國一連換了三套服裝，配合戲中人身分的轉換，他一會兒做獵人短打裝束；一會兒換穿藍灰色長袍，變裝為得道高僧；稍後再披上紅色袈裟，又成了禪宗六祖。劇中他共有五套服裝，陸續試裝、亮相。

葉復潤一襲褐色僧衣為裡，披上紅袈裟即成五祖弘忍。閣循瑋穿上圓領的黑袍，是第三幕裡「大鬧參堂」的「作家」，和其他主要演員有所區隔。黃發國一套灰綠色長袍，繫上寬腰帶，凸顯僧人惠明的武夫特性。在一片灰色調的服裝中，曹復永穿的暗紅色僧衣特別顯眼，點出了劇中人神秀未能出脫功名的矛盾性格。

葉錦添為〈八月雪〉設計一百四十多套服裝，設計的理念主要有兩層考量，既

40

要有禪意又要兼具時代感。其中有角色、需特別設計的約三十多套。其餘群眾演員、歌隊

穿的僧衣、布衣，層層疊疊多以米色、灰色等色系呈現。

談到這回和高行健合作，葉錦添笑得合不攏嘴，他說，「碰到對的人」就很輕鬆，過

去他常為了建立新風格，大費口舌和合作對象溝通。和高行健的合作，彼此「理念相同」

可以做得更細緻、更準確，彼此間藝術的交流也可以更加「不著痕跡」。

〈八月雪〉排演現場目擊周記五：音樂家到位

兩個跨越時空的精神

〈八月雪〉第二幕第三場，出現兩位跨越時空二百五十年的「角色」：「作家」和「歌伎」；但這是「兩個精神，而不是具體的人物」。高行健說，「作家」象徵禪的精神，「歌伎」是從「生之痛解脫」的女性精神。他們都不在人物之中，而是評說者。

「作家」和「歌伎」首次出現是在〈八月雪〉第二幕第三場「開壇」，十月二十五日，高行健首次排演這場戲，看了眾人的表演，他的情緒特別亢奮，好像連沈寂已久的演藝細胞也被喚醒似的，索性就在舞台上一一示範，群眾對慧能頂禮膜拜的各種姿態，有跪著的、有趴著的、還有像西藏苦行僧式全身貼地的頂禮。

高行健處理這場戲，群眾的肢體鬆弛而專注，不像一般人刻板印象中，宗師開壇理應肅然，反倒像他的小說《靈山》第六十三章裡描述，他在道觀裡聽老道長論道時，道徒擠坐在一起凝神而率真的場景。

慧能開壇宣法的同時，朱民玲扮演的歌伎懷抱三弦，從舞台前方穿梭吟唱而過。相似的場面，出現在前一場戲裡，無盡藏和慧能幾乎是平行的兩條線，彼此未能交集。這場戲裡的歌伎和慧能有意無意間竟成交叉線，在某些段落形成禪語的機鋒應對。

歌伎以高腔評說無盡藏：「這如謎之女子之女尼之謎，除非身為女子，而女子一個個尚繫而不解，和尚又如何能解？」接著詠嘆：「柔腸愁緒、纏綿纖細……」；此時，舞台中央的慧能在信眾簇擁下宣法，兩人的唱誦在此一應一和，慧能唱：「天堂地獄」，歌伎接：「撥不開、揮不去」；慧能再唱：「盡在空中」，歌伎又接：「又割得斷不？」。

兩人有意無意間形成的交集，在慧能頌：「四大而皆空，空空如也！迷人口念，智者心行！」歌伎念誦：「好空虛啊！一個女人到彼岸去做甚麼？……女人之痛，男人又如何能懂？」她步下舞台，就此「斷了線」。

同樣在這場戲裡，首次現身的歌伎一上場即吟誦：「一身倩影，一番記憶……祇可憶而不可說。無盡藏你，無盡藏我，行行復行行，有誰能解此中奧義？」此時，舞台深處的無盡藏飄舞者背影，強烈暗示著歌伎既是評說者，又是無盡藏「分身」的另一重身分。

至於「祇可憶而不可言說」的故事指什麼？有人認為，這暗示著慧能和無盡藏之間有段「因緣」，但高行健自認他「不去監看」慧能是否有男女之情。

「作家」，是〈八月雪〉中另一個「靈魂」人物。慧能在法壇上宣稱：「眾生無邊誓願度，不是慧能度」開始為眾人巡迴授戒、灌頂，此時闔循瑋扮「作家」上前問道：「和尚也肯授我嗎？」並抬手在頭頂上畫個圈圈。

頭一回排演的時候，闔循瑋和群聚在慧能身旁信眾一樣，對扮演慧能的吳興國擺出畢

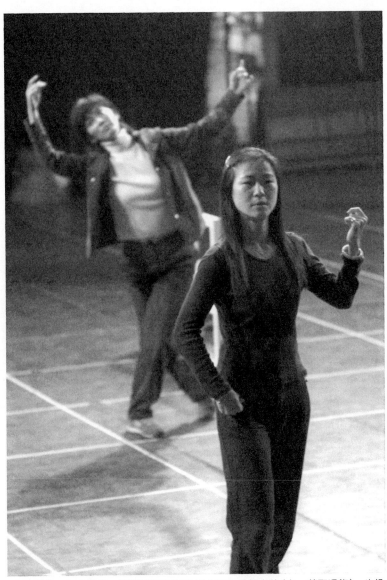

「無盡藏你，無盡藏我」扮歌伎的朱民玲（右）既評說無盡藏（左，蒲聖涓飾），也像是無盡藏的分身。（郭東泰／攝）

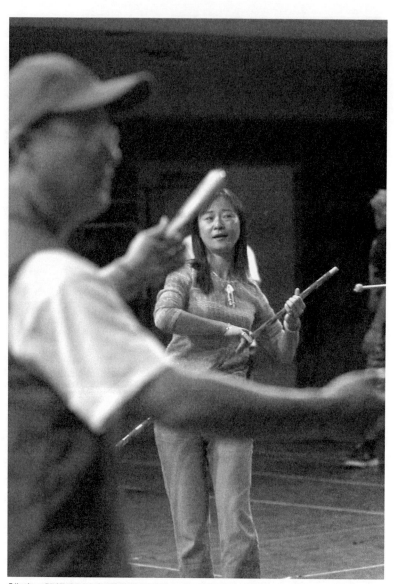

「作家」閻循瑋（左）和歌伎朱民玲，在〈八月雪〉中穿梭二百五十年時空，從盛唐跨越到晚唐，象徵禪的精神。（郭東泰／攝）

雪地禪思

恭畢敬的姿態，隨即發現自己的認知「錯了」。高行健說，「作家」在此並非信徒，而是和慧能說「禪語」的對話者，他在此處有點嘲弄慧能，慧能也跟他開玩笑。

劇中的「作家」常被一般人解讀爲現代人或特定人士，其實按高行健的設定，這是個舞台形象，而非一般具通常意義、個性意義上的人物。如同歌伎和無盡藏結合爲一個角色，作家也可以視爲慧能的分身，他們都是舞台形象。高行健要求兩人「都得非常灑脱」。

歌伎、作家這兩個跨越時空的人物，在第二幕第三場戲方才出現，讓人驚鴻一瞥。間隔兩場戲後，他們在第三幕最後一場戲引領風騷，成爲從盛唐一路來到晚唐，評說二百五十年間，禪的歷史和傳説的關鍵性角色。

摸索歌伎這名「精神」角色的過程中，朱民玲一度也覺得「好空虛啊！」演個「精神」化」的角色，十足讓人傷神。原本不知道「作家」是跨越時空二百五十年「精神」的閻循瑋，聽了高行健的一番話以後恍然大悟，不過，他還是覺得他演的就是「高行健自己」！

「作家」是誰？

《八月雪》劇中的「作家」是誰？許多人都和閻循瑋的猜測一樣，認爲指的是高行健自己，或認爲

這是個後設的現代人。

單看劇本，有些人還會認為這個角色「不合邏輯」，因為他在第一幕第三場初次上場，跟「開壇」後的慧能打照面、開玩笑之後，轉而請歌伎「唱個八月雪吧！」此時，慧能尚在，還沒出現他在八月圓寂時「滿山林木變白」的《八月雪》場景，「作家」何以這麼說？

事實上，根據高行健的設定，「作家」泛指各時代受到禪宗影響者、有新的開悟方式的人，或說是「作者的態度」，而非一般人觀念裡的作家。

這個角色像是「回到未來」的「精靈」，他主要活躍的場景在《八月雪》壓軸的「大鬧參堂」，這一場戲時空背景為晚唐，大約在西元九世紀末，但他卻跨越了二百五十年的時空，「回到」七世紀中葉的盛唐，去嘲弄慧能的「開壇」，而他點選《八月雪》似乎在「預告」慧能的圓寂，以及慧能身後禪宗的演變百態。

大思想家慧能

民間傳說，禪宗六祖慧能是個大字不識的打柴漢；宗教將他神化。高行健編導的〈八月雪〉以慧能的生平為本，想展現的是一位有血有肉的「大思想家」。扮演慧能的吳興國被賦予重任，在某個階段裡，他自覺好像「一片片剝落」，擺盪在慧能的神性與人性之間，怎麼表演才好？耗費琢磨。

禪宗由達摩祖師從印度傳到中土，唐代的六祖慧能是個關鍵性人物，高行健認為慧能對中國的美學、文學、繪畫和文人生活的方式都有很大影響。

這樣一位開創性的宗教領袖在〈八月雪〉第二幕第三場「開壇」講經，底下卻有個小和尚神會吵著要尿尿，眾人嘻笑怒罵。十月三十一日排演時，吳興國依循著高行健在之前排演第一幕時一再強調的「動作還要再簡化」的指示，不敢再有太多做表，也擺脫京劇固有程式，在群眾簇擁下，他從頭到尾一派莊嚴、隆重。

此時，高行健又有不同看法。他說，這應該是〈八月雪〉全劇最輕鬆的一場戲，「慧能是一位非常獨特、非常有個性的人，我不想把他變成神或是宗教領袖。我要的是一個大思想家、一個輝煌的形象。」

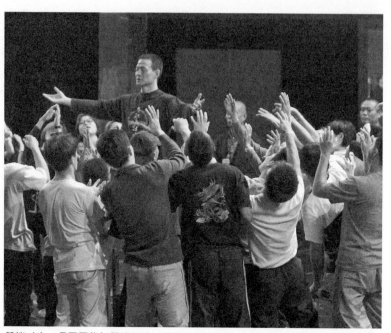

慧能（中，吳興國飾）開壇說法，群眾簇擁。而高行健想突顯的卻是「大思想家」慧能。（郭東泰／攝）

雪地禪思

一般傳說把慧能粗俗化，變成是個普通的打柴漢、一字不識的文盲。高行健不相信。他認為，慧能是因為父親遭朝廷貶官到嶺南、早年失怙，為了自我保護，免於受迫害，所以自稱不識字，這是他的智慧所在。但「他又是一個凡人，有普通人的幽默感、聰明、趣味，甚至狡獪」。

慧能既是常人，他有沒有男女之情？高行健不予置評，但劇中當歌伎述說女人之痛的時候，他認為慧能是能夠理解的。

和第一幕排戲時，相似的場面相比較，同樣是導演不認同演員的表演方式，但吳興國這回的反應大

50

不相同。上次覺得被「廢了武功」的他，這回聽了高行健一席話精神大振，他覺得「我終於可以自由了」。過去被否認掉的身段表演，「突然又恢復了很大空間」。再次上場，他滿帶笑意，現場氣氛果然活潑多了。

吳興國分析，〈八月雪〉從九月中旬開排以來，早已抽離傳統戲曲程式，進入到儀式性甚至是「冥想」氛圍。導演不斷要求簡化之後，他什麼都不敢動、只好擺出一本正經的不變姿態，他這個慧能愈來愈像是「裝出來」的神。此時，所有的程式都用不上、演員幾乎已信心全無，他感覺自己似乎「一片片剝落」。

此時，導演在「收的差不多的時候，又開始慢慢放」，才讓他重新有種「遊戲」的輕鬆自在。

不只是慧能，高行健也要求群眾演員要有「內心塑造」的感覺，到了第三幕時，所有演員「都是禪精神的化身」。

演員感受到「禪」了嗎？新生代京劇小生趙揚強，這回默默置身在群眾演員當中，他覷覷說：「有時候感受得到，有時沒有。」也有人果斷的回答：「沒有」。扮法海的莫中元則說，他以前參加過禪修班，但和〈八月雪〉裡所體會到的又不相同。他坦言，高行健的境界太高深，一般人難以參透，但他認同高行健的理念，希望能一步一步從寂靜中吸取「禪」的精神。

慧能身世之謎？

六祖慧能生於西元六百三十三年、卒於西元七百一十三年。慧能祖籍范陽，即現在的北京大興一帶。他因為父親被貶官到嶺南（今廣東一帶），被譏為「嶺南來的猄獠」，在受教於弘忍的過程中受到不少歧視。

根據《六祖壇經》的記載，慧能在二十四歲得到五祖弘忍所傳的衣鉢，旋即遭到僧人惠明等數百名僧人的追殺，慧能因而逃到四會隱藏在獵人隊伍中避難十五年，過著「驅犬逐鹿，獵物謀生，但吃肉邊菜」的日子。

直到三十九歲那年，慧能才正式剃度受戒，宣法直到近八十歲圓寂。他當年宣法和圓寂的地點，即在廣東和江西一帶，因此，慧能也被視為江西人。根據記載，慧能在八月圓寂時，「白虹屬地，林木變白，禽獸哀鳴」，因而有傳說中的「八月雪」。

慧能的時代，有所謂南慧能，北神秀的南北宗之區別，過去一般將慧能視為南宗創始人。但胡適在一九二六年從敦煌文獻中發現，真正建立宗派自命為「頓宗」，將北宗貶為「漸宗」的是慧能的弟子神會，有關於慧能的事跡，多來自神會的講述，因此，慧能的部分生平極有可能被「神話化」。

大陸山西古籍書店出版的《六祖壇經》，則簡介慧能得法的經歷和教化內容，是由他的弟子法海集錄，後人再據以增益，因此坊間有許多不同版本，但基本思想相差無幾。《六祖壇經》和《金剛經》並列為中國佛教史上最重要的經典，在中國思想史上兩者都有不可忽視的地位。

雪地禪思

變臉

「空即是色」？在〈八月雪〉主演慧能的吳興國試妝時，戲謔的對著戲裡的眾和尚說：

「你們是色，我是空。」

此時，化妝鏡前一排和尚人人都有「色」：扮五祖弘忍的葉復潤黃臉泛金光、演禪師神秀的曹復永紅的發紫、扮僧人惠明的黃發國臉綠了，瘋和尚齊復強從臉皮到肚皮全都撲上黑粉。眾人邊自我調侃，邊質疑吳興國為什麼還保持「原色」？吳興國妙答：「因為你們還想傳衣缽、得衣缽，只有我（慧能）才是「四大皆空」。

高行健執導的〈八月雪〉距離開演只剩下四十天。隨著演員和導演的默契漸入佳境，排戲速度遞增，為此劇設計服裝造型的葉錦添也不時拿著大批服裝前來試穿，十一月四日更搶著排戲的空檔試妝。

這一試，從下午一點直試到晚上九點多。有人一口氣「變臉」四次，試到連化妝師帶來的粉底顏色都不夠用，還未能調好高行健想要的色調。

最受煎熬的是副導演曹復永，兼扮神秀的他，先在台灣戲專表演廳「中正堂」的化妝間化了個淡妝，急忙忙又趕回排練場「中興堂」指導演員排練。

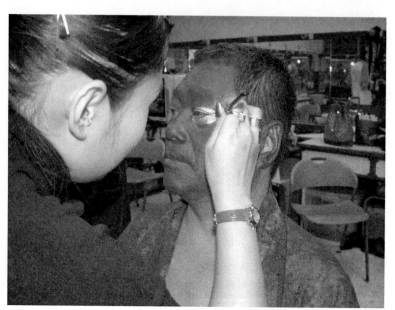

瘋和尚齊復強在〈八月雪〉裡得「變臉」三次，試妝時他的臉也一變再變。

雪地禪思

高導演不喜歡眾和尚的第一個造型，要求再試一次，沒想到一試再試妝化愈重，攻小生、一向以俊臉扮相上台的曹復永，連試了八、九個鍾頭，嘗到生平從未有過的「變臉」，看看鏡前的自己，他喃喃道：「真像顆紫葡萄」，但高行健希望呈現的顏色是磚紅，他的臉色還得再調一調。惠明的顏色應該是灰綠色，化妝師帶來的粉底，沒這種顏色，也還得再試。

高行健的水墨畫揚名於世，他的色調一向只有黑白的冷色調，原本葉錦添一度考慮全部用黑白兩色來化妝，最後設計出的造型是擷取京劇臉譜元素的舞台妝。

出乎人意料的是，頭一回試妝的當天，葉錦添原本設計好的臉譜、淡妝幾乎悉數被推翻。試妝時，葉復潤等人在舞台上試台

〈八月雪〉角色眾多，試妝是個大工程，看這擠擠一室，忙著化妝和試妝的人還多著呢！（郭東泰／攝）

步，往返奔波於化妝間和舞台，高行健和葉錦添站在觀眾席反覆推敲，現場腦力激盪，決定來個突破性的重妝。

最後，這一幫大和尚全部化上重妝，以大線條、大色塊凸顯人物造型，弘忍是黃、神秀磚紅、惠明灰綠、瘋和尚是黑，他們只強調眉眼、不勾紋路，臉上彩妝的顏色跟著身上的服裝走，未來就連頭套也將一併染色。

相較於這一群意象化的大和尚，演尼姑無盡藏的蒲聖涓和王詩韻，戴上頭套，臉上以灰白粉底外加濃妝；慧能以素淨的本臉示人，「有色、無（本）色」成為劇中人物造型的分隔。

「化妝也是大學問」高行健說，他不要「現成的」造型，既不要京劇的臉譜，也不要舞蹈、歌劇或話劇的妝，而希望有大格調「與其小化，不如大化」乾脆就把底色加深，顯得有整體的格調。演員分兩個路子走：特別突出的角色，底色會打的很重；其他角色以灰白為基調，再分出濃妝、淡妝的層次。「什麼顏色似乎都有，但也什麼都沒有」。細看似乎有好多顏色，整體來看是灰白的。

對葉錦添來說，這次他最想做到的是「無色」——安靜抽離的冷色調，即連最後用了許多顏色，「意念中也沒有顏色在裡頭」。以有色與無色調形成這兩類人物，營造真真假假的意象，在舞台上，這些演員就像是「流動的景」，誰演什麼角色已不再重要。

雪地禪思

56

慧能不傳袈裟，袈裟的去處如何？

扮慧能的吳興國取笑《八月雪》眾和尚還想「傳衣缽、得衣缽」，只有慧能是真正的「四大皆空」。他的玩笑話是有根據的。

《八月雪》劇中的慧能不斷在質疑「法傳袈裟」，並問人：「著法衣（袈裟）之慧能與不著法衣之慧能區別何在」？

這個質疑也有根據，依《六祖壇經》的記載，慧能在圓寂前一個月向弟子預告自己將離別人世，其弟子法海關切法傳袈裟該傳給誰？慧能卻單為弟子講法，而不傳袈裟。他理由是根據達摩祖師傳授的偈頌有說：「吾本來茲土，傳法救迷情。一花開五葉，結果自然成。」

所謂「一花開五葉」至少有兩種解釋，一是達摩祖師之下，傳二祖慧可、三祖僧璨、四祖道信、五祖弘忍，傳到慧能已是「五葉」，這法傳袈裟也不該再傳下去了。另一種說法則是指禪宗到了唐末五代，形成五個宗派，相互爭鳴。

慧能不傳袈裟，認為弟子僅需守護、傳授抄錄他說法內容的《法寶壇經》即可，但並未交代他如何處理袈裟。

高行健在《八月雪》中，進一步以藝術化的手法，讓慧能將袈裟燒了。而此種手法，從他的小說《靈山》中，老和尚圓寂前弟子相詢衣缽傳付何人時？老和尚自毀衣缽的一幕，有異曲同工之妙。

高行健累垮了

諾貝爾文學獎得主高行健的人生一向戲劇化，排演《八月雪》的過程，他的人生又多了一段「戲中戲」，讓這場來得「蹊蹺」的《八月雪》更加玄奇。

來台排演《八月雪》兩個月後，高行健的身體「發現不大美妙的情況」。他因過度勞累，引發高血壓宿疾住進了醫院，連續缺席三天。十一月十五日他向醫院「請假兩小時」重返位於台灣戲專的排演場，演員報以熱烈掌聲，他透露未來可能開刀，「希望儘量爭取時間來看排戲」……

《八月雪》的排演行程在十一月中旬進入完結篇「大鬧參堂」，這是《八月雪》全劇最複雜、最熱鬧的一場戲，也是高行健最在意的一場戲。沒料到，他剛在十一月十一日，按著第三幕歌劇總譜的小節提示演員出場的位置和走位，還來不及正式排戲，第二天他就出狀況了！

十二日一早，臉頰微腫的高行健來到排練場，告訴大家他牙疼須就醫，旋即離去。周三、周四下午，到了該排戲的時間，演員還是等嘸人，此時傳出他犯了高血壓且發現頸部有血塊的消息。

《八月雪》排演現場目擊周記九：高行健累垮了

最心急的莫過於副導演曹復永，硬撐全局排戲兩天後，他發覺自己的血壓也升高了。

在排練場上，他不時感到暈眩，只得蹲身低頭歇息。

這段期間，被編舞家林秀偉形容是：「佛堂把佛（大禪師）關在門外」。只好隨眾人去大鬧！

之前苦於編舞一再被高行健「退貨」而徘徊在「八月雪門口」的林秀偉，在緊要關頭接手主排「大鬧參堂」的群眾戲，得到大顯身手的機會。但她仍苦惱：「大禪師不時會回來看一下」壓力還是不小。

在此同時，被高行健委以重任的曹復永和吳興國，都允諾高導演：「我們一起來幫你克制那個不安分的林秀偉」。

吳興國分析，林秀偉的藝術外熱內冷，高行健正好相反，他外表戴個「冷酷的面具」，內在卻為了藝術和理想沸騰不已，「偏偏他找了林秀偉來」！

至於「情況不大美妙」的高行健，在缺席三天後重返排練場，沒多久立刻一掃病容，在看過剛排好的「大鬧參堂」後，他連說帶演，立刻又來新靈感：「參堂如戲園，有熱鬧也有趣味」他說，「這戲已經自己在長了」。

重返排練場的高行健，似乎不再「退貨」，讚許的次數增多，但給的「意見」並沒減少。

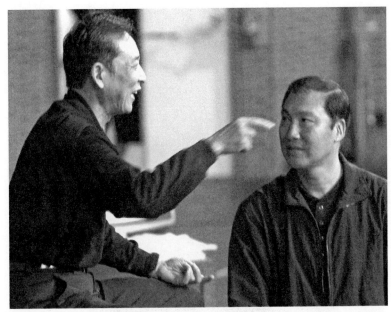

高行健（左）排演〈八月雪〉時累垮了，一度差點得開刀，重返排演場時，他將排戲重任委託給副導演曹復永等人。（郭東泰／攝）

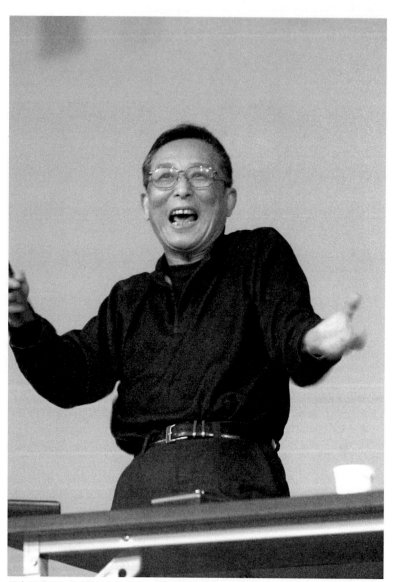

因血壓過高住進醫院的高行健，向醫院請假重返排演場後，一掃病容，戲癮大發當下表演起來！（郭東泰／攝）

雪地禪思

高行健認為，「大鬧參堂」並非胡鬧，而是「看眾生相胡鬧，我也在其中」。人生如戲，「參堂也就是人間，你也並非超脫，你也在其中」，雖然如此，但我悟道了、我觀察到：「我也在其中」。「大鬧」非真鬧，演員是遊戲、做戲的大鬧，而從中觀察、得趣，最後抽身、昇華。

十一月十五日當天的排演，眾人一上場就有戲謔之意；劇終，鑼聲大作、眾人喧鬧無比。高行健明顯「很有意見」，他說：「要莊嚴上場，愈來愈鬧」，這不是舞劇，「要在跳舞和不跳之間」。

最喧鬧的時刻，參堂後殿火起、群眾亂舞，此時，音樂突然整個安靜下來了，動作卻愈來愈大，但現場「不出聲」像個夢幻一樣，這時扯鈴的、爬繩的一上場，瘋和尚站在高台打鑼，但「沒聲音」，哈哈大笑「也沒聲音」，音樂連續空白十小節，「像個幻覺一樣」。

說到這裡，高行健又來新靈感，他想徵求作曲許舒亞和指揮同意，把原本留有十小節的空白，再加上十小節，等音樂結束了，指揮也來一絕，得指揮著「沒有音樂的音樂」，隨即落幕。

高行健的高血壓來勢洶洶，他的生命熱力也同樣高亢。之前他每周排戲五天，還外加開會、熬夜規畫場面、決定大大小小庶務。十一月中旬因病銳減到一周看排戲一次，好好休息幾天後，他吃藥控制血壓，把開刀的事情暫擱一旁，月底工作量又開始遞增，試妝、

排合唱隊、總排⋯⋯他幾乎「每戰必與」，有種「以命相許」的味道。

看到導演這樣拚，眾演員異口同聲說：「好感動」，有人還說：「都得諾貝爾那麼大的獎了，實在用不著這麼拚命嘛！」

大鬧參堂

莊嚴的參堂，有人偷偷挾帶進一隻野貓。貓叫、火起、僧眾俗人一團亂，扯鈴的、爬繩的、變臉的、敲鑼的、劈磚的、斬貓的，眾生喧嘩。〈八月雪〉近兩周來密集排演的壓軸戲「大鬧參堂」，呈現這麼一幅「參堂如同人生，什麼都有！」的眾生相。

「大鬧參堂」是〈八月雪〉全劇中，高行健最在意的一場戲。從一般戲劇的角度來看，這戲很「妙」，男女主角：慧能和無盡藏（吳興國、蒲聖涓分飾）的「作家」（閻循瑋飾）、歌伎（朱民玲）從上一幕的盛唐，飛越二百五十年來到晚唐。時空由象徵慧能和無盡藏「精神」的「作家」（閻循瑋飾）、歌伎（朱民玲）從上一幕的盛唐，飛越二百五十年來到晚唐。

歌伎上場時，懷抱三弦唱道：「八月雪，好生蹊蹺……」看似和她相應和的「作家」，和眾禪師進行著答非所問的機辯捨棄了邏輯，聽起來「驢頭不對馬嘴」。而這「不可言說」的奧妙，分明來自慧能的精神：「諸佛妙理，非關文字」。

高行健在此，甚至還揶揄了自己的名字一番：趙揚強扮的俗人丁搬來一木椿，站上去抬腳作站椿狀，一邊誦道：「天行健，君子自強不息！」還沒站穩就被可禪師（魏林忠）一棒打倒，罵道：「又一個業障」！

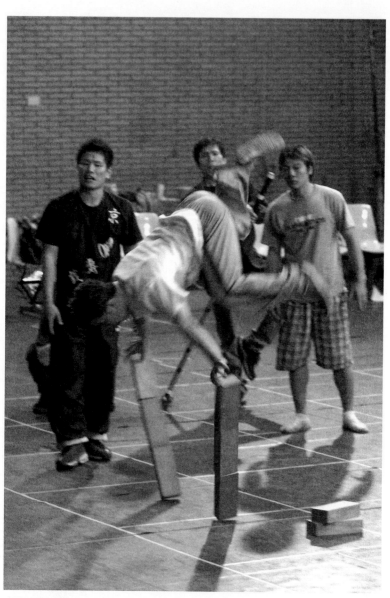

〈八月雪〉壓軸的「大鬧參堂」動員雜技演員，現場熱鬧非凡。（郭東泰／攝）

雪地禪思

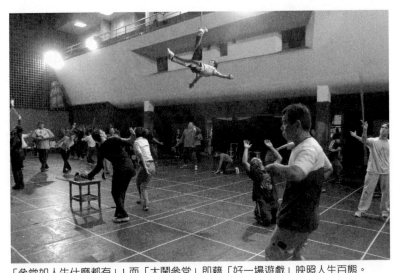

「參堂如人生什麼都有」！而「大鬧參堂」即藉「好一場遊戲」映照人生百態。

（郭東泰／攝）

戲的高潮由鬧貓漢（羅飛雄飾）掀起，他懷中揣貓悄悄上場，一場空前騷動緊隨而至，連參堂都燒了。眾人追究責任，最後歸罪於貓，大禪師（張義傑飾）一斧斬了貓⋯⋯。

這場戲動用近五十名演員、五十位合唱團員，場面空前浩大，而「諸佛妙理」，眾演員的體會各不同，演「瘋和尚」的齊復強，在這場戲裡一連變臉三次，他疑惑，這瘋和尚到底眞瘋、假瘋，是路過的閒人，還是佛寺裡的得道高僧？

在上一場戲扮將軍薛簡，這場戲扮俗人的曾憲壽說，這戲他連「剛到門口」都不敢說，導演要求大家做到「亂中有序」，這太深奧。他自嘆書讀的少，不見得都能領悟導演所說的。就算領悟了，也不見得做的到。

在第一、三幕扮僧人，第二幕扮使者的孫元城說，演這戲得跳脫出傳統程式，但用的又都是京劇的功底，換句話說，「用傳統得不著痕跡」，這一點最困難。

〈八月雪〉動員的演員眾多，群眾演員裡有頭路小生、頭路丑生、頭路武生，套用傳統戲曲的說法，這回全來「跑龍套」，而他們從第一幕到最後一幕全都有戲，戲分倒比一些角色還重。

帶頭抓群眾戲的趙揚強說，這場戲「似真似假，如夢似幻」，每回排練都在摸索。大家習慣的「架子」，導演都不要了，他要的是簡潔、乾淨，而過去沒有人做過這麼「靜」的戲，都有個無從適從的掙扎過程。

就在排戲的當下，眾人對「斬貓」這一幕議論紛紛。〈八月雪〉男主角吳興國說，劇中的鬧貓漢偷偷摸摸，分明是個「取巧者」，他聯想到大陸某個政治人物說過：「黑貓白貓，能抓老鼠的就是好貓。」這貓影射了當權者和人民的關係，等人民開悟時，「就把你劈了！」

編舞家林秀偉倒認為這貓代表「不同的聲音」，這一幕象徵「尋找自由者」。這貓似乎又象徵藝術家，如同犧牲性獻給了祭壇。

抱病來排戲的高行健對眾人的解讀，置之一笑，這場戲含義太多了「隨大家看去」。

他倒是透露，這直接取材自禪宗著名公案「南泉斬貓」，原意的「貓」指涉人的執著。原

68

案裡的「斬貓」，斬的是眞貓，〈八月雪〉公演時也會將眞貓帶上國家劇院，但「問斬」前會變個魔術「掉包」。

「南泉斬貓」

禪門著名公案《南泉斬貓》，記載於《景德傳燈錄》第八卷，原文叙述唐代南泉普願禪師遇東西兩堂爭奪一隻貓，兩方相執不下時，南泉提起貓問衆人說，貓兒可有佛性？說的出道理來，這貓就得救，否則即斬。當時衆人無言以對，南泉遂斬貓。到了晚上，南泉的弟子趙州禪師從外面歸來，知道了南泉的舉動，他一話不說，脫下鞋子頂在頭上就走。南泉則感慨：「子若在，即救得貓兒！」

這則公案的迴響歷千餘年不衰，有的解讀為，一切唯心造，貓本幻相，衆禪師無中生有，執幻為實，故惹來無盡煩惱。而公案並無一定意義，非常人思惟所能解釋，反覆盯住這個問題「參公案」未必就能開悟。

這個公案落入現代人的思惟中，又惹來無窮的爭議，有人從佛門戒殺生的觀點，將此公案視為盲目崇拜、歌頌禪師的悲劇。還有人從「生態禪」的觀點，斥責此案毫無道理。

高行健將「南泉斬貓」的公案引入〈八月雪〉，透過戲劇的手法再造公案，衆人的聯想自然更多樣了。

八月有雪嗎？

「相公，八月有雪嗎？」扮歌伎的朱民玲向點唱〈八月雪〉的「作家」閻循瑋問道。

在旁伴奏的國家交響樂團（NSO）團員突然一個個發出「哦！哦！」的嘆號，似乎在呼應這個疑問句。排練了一整天，他們說：

〈八月雪〉這三個字終於冒出來了！

諾貝爾文學獎得主高行健開排〈八月雪〉兩個半月後，十一月二十七日首度把排演場從內湖台灣戲專，「轉移」到國家音樂廳NSO的排練室，一連三天在這裡練唱。

眾京劇演員頭一回在法籍指揮家馬可托特曼（Marc Trautmann）指揮下，和加起來近百人的管弦樂團、十方樂集打擊樂團一起

法籍指揮家托特曼（右）指揮國家交響樂團，為〈八月雪〉的眾京劇演員伴奏。

（郭東泰／攝）

〈八月雪〉排演現場目擊周記十一：八月有雪嗎？

71

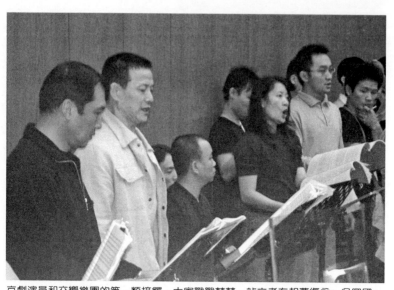

京劇演員和交響樂團的第一類接觸，大家戰戰兢兢。站立者左起曹復永、吳興國、陳美玲、方偉臣。

雪地禪思

練唱。提前從法國趕來台北的大陸旅法作曲家許舒亞才剛下飛機不久，就在高行健、女作家西零、台灣戲專校長鄭榮興等人陪同下，直奔國家音樂廳旁觀演員練唱。

小小的ＮＳＯ排練室裡「擠擠」多士，象徵東方文化的京劇演員在此邂逅西方管弦樂，不時出現「異文化交鋒」的場景。ＮＳＯ助理指揮林天吉說，這是台灣音樂史上，頭一遭演出現代歌劇，引起新舊樂迷相當大的好奇。練唱時，ＮＳＯ團員顯然對京劇演員和〈八月雪〉也很好奇。

慧能在八月圓寂，相傳當時滿山林木剎時變白，〈八月雪〉因而得名。ＮＳＯ團員不明就理，私下喃喃念著：「八月雪？六月雪？」許多ＮＳＯ團員都掐細嗓子，模

72

仿朱民玲以嬌滴滴的小嗓念道：「相公，八月有雪嗎？」

生平頭一回由管弦樂團伴奏練唱的京劇演員，可個個戰戰兢兢，紛紛拿著MD、錄音機邊唱邊錄。大家原本擔心，法籍指揮托特曼可能聽不懂中文，無法掌握演員唱些什麼？

但他的表現超優，出乎眾人意料，顯然早已有備而來。

面對著需要依賴指揮「提醒」發聲的演員，托特曼不時張口嚅嚅，有時還會跟著演員的念白發出簡單的中文：「空的」、「弘忍」，或以豐富的肢體語言提示大家，一掃眾人的疑慮。演員形容他是「穩如泰山」。十方樂集成員王小尹則觀察道，指揮顯然樂在其中，「自己都玩的很高興」。

日本磬聲音清亮，每當慧能開壇說法時，就會用到它。

（郭東泰／攝）

〈八月雪〉排演現場目擊周記十一：八月有雪嗎？

73

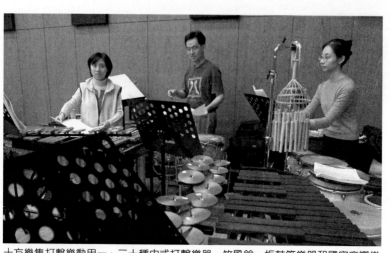

十方樂集打擊樂動用一、二十種中式打擊樂器，竹風鈴、板鼓等樂器和國家交響樂團和鳴，相當引人矚目。（郭東泰／攝）

雪地禪思

眾人驚訝的發現，托特曼不知何時也感染到高行健排戲時，當眾叫「好」的習慣。排唱到第二幕第三場「開壇」中段，扮印宗法師的唐文華以高腔念白道：「蕭梁末年，有真諦三藏……請能上師上壇！」大段念白剛結束，托特曼當下以中英文交替著說：「perfect！好！」唐文華等人一時回不過神來中斷練唱，手上拿著樂器的NSO團員立即以腳踏地「鼓掌」，原來指揮在誇唐文華節奏感棒呢！稍後扮慧能的吳興國、演弘忍的葉復潤也接二連三贏得托特曼誇讚「好」。

和管弦樂團練唱後，眾人心中踏實多了。葉復潤說，之前用電子合成的音樂帶或用鋼琴排戲，都比不上和管弦樂團合在一起清楚，原本〈八月雪〉總譜裡有些他不大認識的音符、暗記，現在聽了管弦樂團演奏「全明白啦！」

74

所有的旋律都在「腦中」，他有自信「未來不看指揮都行」。

其他演員不見得都像葉復潤這麼有自信。第一幕、第二幕好過關，隔天排到了第三幕壓軸的「大鬧參堂」，眾禪師一字排開，個個大發禪語，節奏環環相扣，可他們誰是誰呀？

托特曼索性為他們編號，從 A 排到 G，按著表演的走位記上暗號，該給 cue 的時候，托特曼毫不含糊。但他強調，目標是「演員不必看指揮」希望他們能自己抓到音樂。

演畫師盧珍的周陸麟念白的時候，現場出現鑼、鐃鈸、板鼓等京劇慣用的樂器聲音，和西式管弦樂形成東西合鳴的效果，讓大家忍不住一探究竟。

十方樂集成員王小尹解說，〈八月雪〉用到的中式打擊樂器達一二十種，雖然加入中國鑼鼓和京劇慣用的樂器，但許舒亞是以西方現代音樂的手法來作曲，「打法也不同」。

最特殊的如：六祖慧能得了法藏衣缽後逃亡，他們敲響一面大鑼，隨即將鑼浸入水中，形成鑼聲、水聲共鳴的殘響。慧能開壇說法時，他們敲擊的是音色輕亮的日本磬，而非音色較厚重的中國磬。五祖弘忍夜探慧能時，則以竹風鈴模擬風聲。

〈八月雪〉的音樂被林天吉評為「很乾淨」，就在一片空寂冷冽的樂聲中，忽聞鼓聲震天，平地一聲雷的「棒喝」效果相當震懾。

真有〈八月雪〉嗎？

「八月雪，好生蹊蹺——」歌伎在〈八月雪〉第二幕時，驚訝於「八月有雪嗎？」到了第三幕，扮歌伎的朱民玲卻演唱著名為〈八月雪〉的曲子，這首富涵中國民間歌謠韻味的歌曲，委婉動聽，讓〈八月雪〉另一位女主角蒲聖淯「既羨慕又嫉妒」。

這首堪稱為「主題曲」的〈八月雪〉，固然動聽，唱詞的內容更暗藏玄機。一開頭的「八月雪，好生蹊蹺——」似在質疑「真有八雪嗎？」又像在頌讚〈八月雪〉的傳聞。接著她唱：「看曹山本寂，影弄清風。望青原尋思、雪峰存義，好一個石頭希遷，個中透消息。原來是皇天悟道，竟一界虛無。」

曲中唱的「曹山本寂」、「石頭希遷」等都是從慧能及其弟子，衍生的禪門名師。石頭希遷是慧能弟子禪師青原行思的弟子，天皇道悟又是石頭希遷的門人。曹山本寂（師從石頭希遷的門人藥山惟儼之徒洞天良价），可算是石頭希遷的徒孫了。當然，如果單就字義上去「尋思」、雪峰存義、曹山本寂，最後連石頭都能透露出消息來，天地終究是不是「一界虛無」，留個大家非常開闊的想像空間。

在短短的唱段中，歌伎演唱了禪宗二百五十年的歷史和傳說，與她相應和的是「作家」的念頌。

接在這百花盛開的〈八月雪〉之後，卻是凸顯狂禪精神的「大鬧參堂」，而「小狂不正經，大狂才見真精神！」，最後「參堂如戲園，人走場空」，捉筆的、屠宰的、做餅的、掏糞的、買房的、賣笑的、打椿的……衆人各自去營生，「這世界本如此這般」，而「今夜與明朝，同樣美妙，還同樣美妙！」

雪地禪思

分聲

「四大而皆空，空空如也！」扮禪宗六祖慧能的吳興國在〈八月雪〉劇中「開壇」授法，此時他以類京劇的聲腔高唱「四大皆空」，實驗合唱團的男高音方偉臣以西洋美聲唱法同時唱誦，一中一西的音韻交融在國家交響樂團和中式打擊樂器的伴奏聲中。

〈八月雪〉動用京劇、雜技演員、實驗合唱團、國家交響樂團（NSO）和十方樂集打擊樂，演出者近兩百人，十一月進入逐步「合成」階段。

原本分屬不同領域專業表演者的「聲音」，十一月二十八日起匯聚國家音樂廳練習室，大歌劇的雛音清晰可聞。但由於沒訂到國家音樂廳的大排練室，百餘人全擠在NSO的小排練室裡，演員分批進場練唱，但光唱不演；無法分批練的合唱團員悉數進了排練室，卻連轉身的餘地都沒有，就差沒「疊羅漢」。

在諸多聲音中，最特殊的莫過於大陸旅法作曲家許舒亞為〈八月雪〉裡四位重要角色設計的「分聲」。

男高音方偉臣和男中音高信加，在〈八月雪〉裡都是吳興國的「分聲」，前者在慧能中年宣法時「獻聲」，後者在慧能晚年「拒皇恩」時唱道：「自性迷，眾生即是菩薩，自

性悟，菩薩即是眾生……」。

不僅演慧能的吳興國有「分聲」，〈八月雪〉女主角無盡藏（蒲聖涓飾）、歌伎（朱民玲飾）以及「作家」（閻循瑋飾）也都有「分聲」，在此形成一個許舒亞所謂的「三重空間」。

這種音樂的「三重空間」，隨著戲劇進行時的兩線、三線並列，有時相互詰問，有時各行其道。有意無意間，暗合高行健的戲劇理論「表演的三重性」：將演員從自我過渡到角色之間，淨化自我的過程，幻化為多重「分聲」，讓演員和角色之間形成一種彼此關注的距離感。

和慧能的「大智慧」相比，蒲聖涓以京劇風格的唱誦，凸顯無盡藏深具哲理的反諷，女高音陳美玲富宗教意涵的靈歌則渲染無盡藏內心的「無盡的奧義」。歌伎的部分，由花腔女高音總結全劇。

這種歌劇和京劇界罕見的「分聲」手法，讓前來「旁聽」的高行健相當滿意，他強調這是個創舉，這音樂已達到〈八月雪〉的禪意境，愈來愈接近他「全能的戲劇」的理想了。陪同他前來的女友西零也細聲細氣的說：「挺棒的」。

儘管如此，演唱者都說：「超難唱」。許舒亞寫了很多半音，音準難抓是其一。此外，現代歌劇的伴奏不幫演唱者起音，大家得自己找 key（音準）的挑戰更大。

雪地禪思

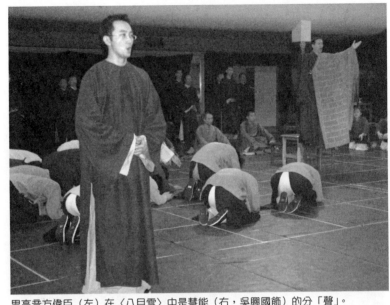

男高音方偉臣（左）在〈八月雪〉中是慧能（右，吳興國飾）的分「聲」。

現就讀於東吳大學音樂研究所的方偉臣說，如果是一路唱到底反而不難，最怕的就是這種平地拔起的唱法，劇中京劇演員還得「說說唱唱」更是難，他很佩服京劇演員能在這麼短的時間裡練出成績來，他們甚至連音樂都能背下來，讓比較後期才加入的合唱團員得「在後面追趕」。

從十一月中旬起，實驗合唱團利用每周日和京劇演員一同練唱。該團女低音聲部長施綺年說，團員過去大多演過歌劇，這是頭一回和京劇演員合作，是個很新奇的經驗，她覺得戲曲唱腔和聲段都很美，這次的合作讓她很想去學京劇。

實驗合唱團指揮陳麗芬分析，〈八

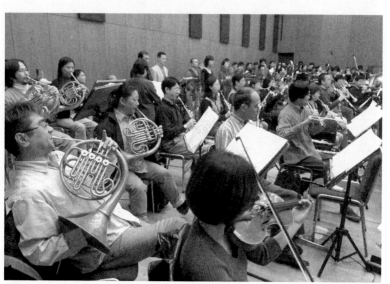

國家交響樂團和京劇演員的另類接觸，彼此大感新鮮。（郭東泰／攝）

雪地禪思

月雪）的主角不像一般西洋歌劇有詠嘆調，因此合唱團的部分相當重要，可以在關鍵時刻發揮功效。劇中結尾時，演員無聲，由合唱團收尾，這種做法如同貝多芬第九號交響曲和馬勒交響曲一樣，是以人聲總結音樂的經典手法。

動員近兩百人同台演出的〈八月雪〉，像這樣全員到齊練唱的機會，匆匆兩天即過。

囿於NSO在十二月初另有演出節目，再加上排練場地的欠缺和實驗合唱團團員白天得工作等種種限制，絕大多數時間，演員得在無管弦樂團、無合唱團的情況下自行排練。

和NSO、十方樂集一起排練的期間，台灣戲專校方錄下了〈八月雪〉交響樂，準備帶回學校進行「克難」式排練。全員到齊再次排演的時間，將是十二月中旬，距離正式演出大約只剩四、五天時間。

一連幾天在NSO排練室，觀看京劇演員練唱的作曲家許舒亞認為，演員唱念的聲腔，有點「太平」還可以再加強聲音的戲劇性，他將把握演出前最後二十天進駐排演場，全天候為演員「補習」，進行最後衝刺……。

高行健原本希望「距離京劇聲腔遠一些」，許舒亞則主張「適時加入京劇聲腔」，在個別「補習」的時候，他總問演員「這樣唱，舒不舒服？」正在調整最適合、最有韻味的發聲方式。許舒亞認為，適時把「京劇演員的優點加進來」是必要的。演員的反應則不一，有些人如魚得水，也有人愁眉苦臉，尚在調適新的聲音。

〈八月雪〉排演現場目擊周記十二：分聲

高行健細說

八月雪

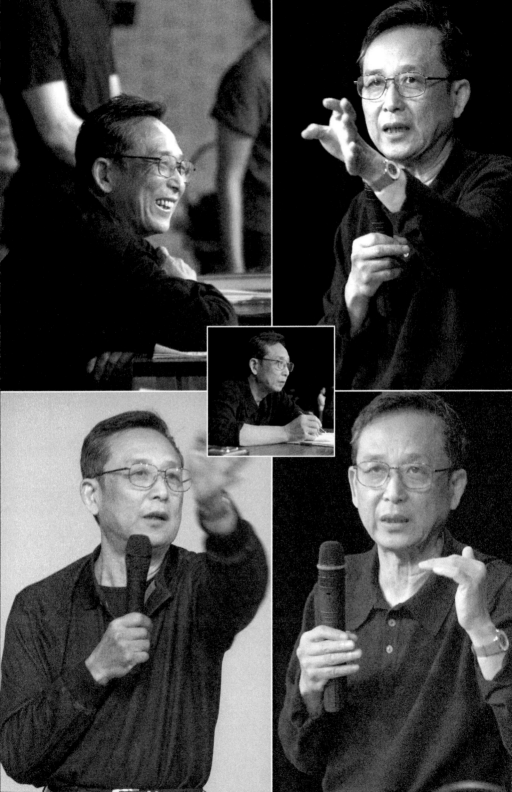

禪的淵源

高行健近十年來的劇作，常被歸類為「禪劇」，或稱「禪式寫意劇」，其中，〈八月雪〉更直接演唱禪宗的歷史、傳說和公案。

要了解〈八月雪〉創作背後的動機，莫過於回溯高行健和禪的淵源，這段因緣可以說在高行健的童年即撒下種子，這和他的故鄉——江西、父母親的信仰和家庭生活密切相關。

文革後，高行健接觸到《金剛經》認為這是一股前所未有的「清新空氣」，他四處找禪宗資料、閱讀經典、訪和尚；一九八○年代，他主張把「禪狀態引入戲劇」、他認為，「禪宗……就其精神狀態而言，是進入藝術創作的一種最佳狀態」，而這種精神源自〈八月雪〉主人翁——慧能。

以下是訪談紀錄：

問：可否回溯您和禪的淵源？

答：我是江西人，江西是禪的故鄉，因為許多著名禪師是江西人。禪宗從印度由達摩傳到中土，到了第六代的慧能，將禪宗徹底的中國化，禪宗生根，慧能可以說是宗教改革家，他又是一個思想家。

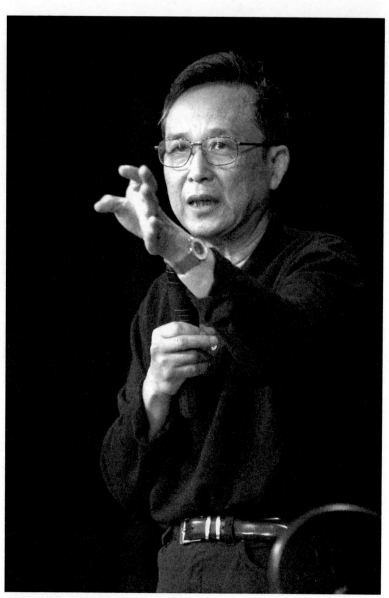

高行健和禪的淵源可溯自兒時。（郭東泰／攝）

雪地禪思

我從小特別喜歡到寺廟去，那裡有一股禪的風味，因此，我對佛教就有一種親近感。

我小孩子時代常到寺廟去，江西有很多大寺廟。寺廟對我來說是一個很神秘、很有吸引力的地方，不是個禁忌。當時老要去廟裡吃齋飯，那些和尚恐怕跟我們家都認識，有時就好像是去廟裡休息。對小孩子來說，去廟裡是一件很好玩的事情。

格，他們就像《金剛經》記載的一樣。後來果真應證，我兒時所見的，並不是一般佛教寺廟的風格，他們就像《金剛經》記載的一樣。

抗戰期間，我母親在基督教青年會演話劇，這是教會組織的話劇團。我母親也受教會學校教育，我周圍的環境，有很多基督徒，或是年輕的知識分子，那些人不見得都是基督徒或信徒，但我覺得他們都很和平、很平和，所以我對宗教都有一種親近感。

這也跟我們家家風有關係。

我們家講實在話，從來沒有吵架的事情，我爸媽從來不吵架。鄰居說，從來都沒聽過你們家大聲說話，一切都那麼溫和。我想這或許跟我父親親近佛教、我母親親近基督教，這樣的家風有關。因此，我從不覺得宗教是個壓迫，相反的，我覺得宗教是可親的。

這以後，共產黨的教育都是無神論，我年輕的時候也相信無神論，後來愈來愈懷疑這無神論，以及我自己的遭遇，讓我覺得命運之不可測。

真正接觸到禪宗，首先從《金剛經》開始。這也是在文革剛剛結束以後，我在古籍出

高行健細說〈八月雪〉之一：禪的淵源

版社找到了一本影印的《金剛經》，我立刻很有興趣，對我來講，這可以說是一股非常清新的空氣，把共產黨的教義所講的那種絕對的話、對什麼事情都是斷然、絕對的判斷，一下子粉碎。

我細讀了《金剛經》非常著迷，我覺得一下子就把決然的判斷、都否定掉、瓦解掉。

我當然也對哲學很有興趣。我在大學時，凡是西方翻譯過來的重要哲學著作，我差不多都讀了。我對西方哲學有興趣，但我又覺得西方哲學過於邏輯理性。

我原來也對老莊的思想很有興趣，但《金剛經》是比老莊的思想更為現代得多，一個較為現代的源流，但彼此又有很多相互吻合之處。

因此我對禪宗的興趣，從此開始了。我認真的去找禪宗的書看，我也到寺廟裡去訪和尚，當時宗教在中國大陸還是相當的招禁，為了接觸這些，多做了很多的工作。

我去找古籍看，我是作家協會的會員、又在劇院工作，有這個方便和優越，加上又可以查看不對外公開的版本的圖書館，包括：道藏、佛教經典，我都有可能翻閱到、因此我當然接觸到很多。

我對六祖的壇經、禪宗和禪宗各種公案，都開始有興趣。

最早我談理論，我覺得禪和戲劇非常接近。演員訓練就要進入禪狀態。我記得我最早用這個詞的時候，剛剛一九八〇年代初，我覺得要把禪狀態引入戲劇，做為進入戲劇的準備。

問：禪的狀態要怎麼樣進入戲劇中？

答：此刻當下，不容你思考。做戲不是挖空心思的事情，我不只是要做文學劇本。戲劇不僅僅是寫作，戲劇的事情就是此刻當下，一切都在此刻當下發生的。戲劇那怕只是回憶，如果不放在此刻當下，這個回憶是蒼白無力的。

我說禪的狀態是，它讓你進入一個最直接感受的狀態裡頭，這就是禪的精神。其實禪就是生活，有人一天到晚活著，還不知道要品味到生活。

我不認為禪僅僅是一個宗教，我認為禪是一種生活方式，慧能把禪變為一種思惟感知、既是一種哲學又是一個生活方式。禪講實踐，並不講枯坐的修行。

無處不是禪。

在佛教經典裡，沒有人像慧能這麼去強調「此刻當下」。他已經把此刻當下變成了根本，因此他引進了實踐的觀念，不僅是玄學的思辯或僅是靜觀、冥想、打坐，不是這個，禪是在行動中、在實踐中，因此是個生活方式，擺脫掉邏輯判斷、是非判斷、善惡判斷，就此刻當下見諸本性。這都深深打動我。（笑）

問：您曾說：「慧能啟發我，一切都可以放下。」可否再加以闡述？

答：如果你真是活在此刻當下，自然就放下了。過去的包袱也好、未來的妄念也好……等等，自然就放下了。

劇中人

《八月雪》是高行健創作的十八個劇作中，唯一一齣寫真人實事的劇作，被學者冠以「傳記劇」的封號，而高行健自己也強調他沒有杜撰慧能的故事。

劇中有四位核心角色，其中：慧能和無盡藏兩人，歷史上可考。有人認為，高行健在劇中暗示，兩人有「解不脫的因緣」，但高行健說，「他不去監看」慧能有無男女之情。作家和歌伎出自高行健的創造，並非一般意義上的人物，而是跨越二百五十年的「精神」。

《八月雪》既演繹從盛唐到晚唐兩百五十年間「禪的歷史和傳說」，外界理所當然視它為「宗教劇」，但高行健說，他並不想做宗教劇，也不為任何宗教做宣傳，《八月雪》的焦點是「大思想家慧能」。

高行健排戲，和一般導演大異其趣，他不從角色分析著手，而重視「此刻當下」的排演，他先看看演員如何詮釋角色，再給予意見，說明自己理想中的人物。

以下是對導演高行健的專訪，前半段是高行健談《八月雪》劇中的主要角色；後半段是他在排戲現場，針對演員的表演，給予的導演指示：

高行健細說〈八月雪〉之二：劇中人

問：請談談〈八月雪〉及劇中的主要角色、人物個性，以及您希望演員如何來詮釋角色。

答：〈八月雪〉主要以慧能和兩位女角（無盡藏、歌伎）為主。

這戲當然是以慧能為主角，我認為慧能不只是一個宗教領袖、禪宗的始祖，他同時是一位思想家。人們往往忽略了他作為思想家，在中國歷史上和文化上的地位，他應該說是中國文化史上一位大思想家。

慧能在佛教的基礎上，提供一種思考、感受的方式。首先從宗教的意義上來講，他是一個更為現代的基督。基督以犧牲自己來成就世人，我以為慧能更加現代的原因是，他不自認是救世主，他說的是「你們自救吧」，不是我渡你們，而是你們得回到自己的本性。

這個思想至今仍是一個非常現代的思想，是一個非常深刻的認識：「沒有救世主」，包括現今的知識分子也不是救世主。從馬克思主義到尼采哲學，這兩種都是要充當救世主，要充當上帝，結果把二十世紀弄成一個大災難。

慧能真是一個思想領袖，他的思想非常現代。他把通常宗教對器皿、物的膜拜都不要了，他連衣缽這麼重要的東西都不傳了。他擺脫「戀物」是這麼的透徹，這在佛教史上前所未見，他確實是一個創新者，才獲得之後禪宗的繁榮。

禪宗不只是個宗教，而是一種生活方式，不僅是思辨的哲學思想，深深影響了當時和

94

唐以後中國的士大夫，擴及他們的行為、生活方式、審美方式，慧能的功勞不可抹滅。

我在〈八月雪〉裡想展現的是「思想家慧能」，而不僅是一個宗教領袖，但他也不否認他的宗教身分。我展現慧能，但不把他神化，而是把慧能當成一個有血有肉的人。劇中，包括慧能夜裡到廟裡聽經都是真實的，是歷史有記載的。他是一個人、一個思想家、當然又是一個宗教領袖。這是關於這個角色的詮釋。

這個戲，當然希望能推到國際上，我希望透過戲劇的形式，讓人們認識到這麼一位大思想家，而且可以大致了解他的思想。

戲裡有兩位女主角：無盡藏和歌伎。無盡藏確有其人，歌伎是她的內心，換句話說，一個女人的兩重性，歌伎是無盡藏的補充，女性兩面的形象。一個出世（無盡藏）、一個入世。女人之痛也是生之痛、人生之痛，這也是佛教所涉及的人生的煩惱。

這也是超時代的，我認為慧能的思想是超時代的，而他觸及的問題，是人生存的根本問題。像女人之痛、其實也是男人之痛、人之痛，只不過女人對生之痛的敏感超過男人，在舞台上更加構成戲。

這兩個的形象互為補充、構成一個人物，超出了通常的劇作法。怎麼可能這麼寫呢？兩個完全不同身分、時代的女性構成一個人物，因此對我來講，這不只是一個具體的

高行健細說〈八月雪〉之二：劇中人

人物，而是一個女性。她可以跨越二百五十年，歌伎剛上場的時候，慧能還在世，等

慧能死了、無盡藏也不在了，歌伎卻變成一個世俗女性的另一面，她可以跨越二百五

十年。

這戲的劇作法，表面看上去非常的古典，但它背後的東西實際上很現代，怎麼一個人

物可以跨越時空，形象還可以交叉呢？事實上，這是一個永恆的女性，由兩者構成。

這永恆的女性，其實也是根本的人生之痛。

這就形成一個參照系，一個是慧能的解脫、一個是人的苦惱，兩者的對比貫串全劇。

這兩種對比是：你悟道了就是佛，沒悟道就是眾生。其實這兩面都是存在的。

慧能並非超凡脫俗，只是一念之差。開悟了就是佛，沒開悟就是眾生。慧能是超越

的，而無盡藏和歌伎所構成的女性，始終在現實的苦惱之中。

問：正好這成為男與女的對比，而無盡藏日後發瘋，這是否讓人產生性別的聯想？

答：這戲是個和尚戲，為求戲劇性，但這戲劇性的構成，得不脫離史實的根據，我在史實

上不敢有任何的杜撰。但要構成戲，必需找很多辦法把它結構為戲，而且要可看。我

的前題是不能違背史實，其他算是藝術加工、藝術的手法了。

我對慧能、對禪宗的歷史沒有任何的杜撰。如果說我有一點杜撰的話，是因為戲劇上

的需要，慧能不傳衣缽，但歷史上沒記載他怎麼不傳衣缽，因此在舞台上，慧能可以

問：您提到慧能不傳衣缽這件事很有趣。最近有些學者私底下在討論，這樣的行動是在否定宗教？

答：禪宗是非常高明的，比起許多其他宗教更深刻。禪宗沒有物的迷戀，空的那麼徹底。禪宗不存在偶像，在歷史上有的派別還走極端，包括：「訶佛罵祖」都是禪宗。所以第三幕的「狂禪」（大鬧參堂）這場戲，就取材自禪宗各個分支、留下的一千八百個有文字記載的公案，把它編成戲。這些公案登錄有禪宗開悟的方式，集中在禪宗經典《五燈會元》、《古僧宿語錄》等禪宗大部頭的典籍。

問：所以「作家」這角色算不算是慧能的分身？

高：對。我把他變成一個泛指的作家、泛時代受到禪宗影響的都可以是作家，並不是指寫作的作家。凡是有新的開悟方式，都可以是作家。他也跨越了二百五十年，〈八月雪〉第二幕第三場，他見到慧能，跟慧能開玩笑，慧能也跟他開玩笑。

〈八月雪〉裡還有另一重要角色：「作家」就是一個態度，作者的態度。「作家」一詞，怎麼來的？禪宗後來不限於廟裡，成為禪學。根據我的考據，禪宗以前還沒有作家的說法，而叫文人。「作家」是禪宗裡找出一個新的公案的說法，凡不是用老方法開示，而用新的開示方法，即是一個「作家」，其詞源來自禪宗公案。

把缽打碎、把法衣燒掉。但我沒有給他加一句解說，只透過舞台上體現出來。

「作家」不屬宗教系統，他對宗教信仰有點嘲弄，慧能也接受這種嘲弄。因為慧能看的多了，並不在乎出家於否。他是一個跨時代的人物，他是個舞台形象，是個角色，而非一般具通常意義、個性意義上的人物。如同歌伎和無盡藏的結合，都是個舞台形象。

以下為二○○三十月三十一日，高行健在排演現場給演員的演出指示：

高：慧能是一位非常獨特、非常有個性的人，我不想把他變成神或是宗教領袖。慧能要非常之豐富、有趣味、耐看，他不僅是要完成既定的任務（聲音、唱）。吳興國已經具備所有形象的條件。

這戲和西方歌劇不同的是，歌劇演員只要嗓子好、唱出來就夠了，發揮得不夠，吳興國來扮演慧能，他已經具備所有形象的條件，東、西方的音樂都能唱，如果能再做出這個角色來就非常精采。慧能是凡人，歷經很多苦難。但我也不想把慧能變成傳說中的粗人。

一般傳說把慧能粗俗化，變成是個普通的打柴漢、一個大字不識的文盲。其實我不相信慧能大字不識，他是因為父親被朝廷貶官到嶺南、父母雙亡，他不是一般打柴漢出身的，他是有家學的，為了自我隱藏、保護自己，免於受迫害，所以才自稱不識字，這是他的智慧所在。

98

我不要一個愚笨的慧能或一個莊稼漢。我要的是一個大思想家、一個光輝（輝煌）的形象。他展示了一種生活方式、一種思想。慧能這角色有很重的任務，不要把慧能按通俗的路子去演。但他又是一個凡人，有普通人的幽默感、聰明、趣味，甚至狡猾，他有他的狡猾之處、他的聰明。他也善於跟人交往。

唐代傳記就寫著，人家問慧能「這法傳袈裟是真的嗎？」他說，當然是真的。這是木棉花做的呢。面對普通信眾，他不去干涉人的思想，袈裟就是真的，他有人性的一面。

他又不要人把他當宗教領袖，因此他又要擺脫這袈裟，他明白，這不是真正的佛，佛不在這上面。他又能跟作家調笑，有聰明者在場，他就能跟你開玩笑，他又來點你。

他對作家說：「知道去處，自會找來」，這話裡頭大有話，作家是世俗之人，他遊戲人生。但慧能算準了，有一天你終究會明白過來，生命的真諦所在。你盡管遊戲人生，但還有個利害之處，那一天你才會明白、自會找來。作家也是極為聰明的人，才能跟大智慧開玩笑。作家既有玩世的一面，又有驚醒的一面。

慧能也是一個常人，男女之情有沒有？我不去監看。但歌伎述說女人之痛（女性的困擾）的時候，我想他是能夠理解的。佛教其實也不排除色空、空色，色也不成爲是非的判斷，並非就是惡，而是以超脫的觀念來看。慧能對女人之痛的看法，他也明白其

中的困擾，因此，他又是一個很通達情理的人。

大智慧者都以平常心來看，他有一種很高的人性。慧能不是一個普通的菩薩扮相，如

雕像一點也不生動。他有豐富的表情。

無盡藏的部分，功夫不壞。如果表現女人的兩面，在同一個人身上，強烈的體現出

來。具震撼的一面，痛苦、焦慮、人生之痛等通常比較容易做；但警世的一面很難

做，讓人震驚的一面還不夠。

歌伎完全走在世俗之中，她又窈窕、又漂亮、又有才、又有藝、又聰明、又悟性，

這一點要非常輝煌的表現出來。瞬間要表現出來。

群眾的部分，是「內心塑造」的問題，我希望走到第三幕時，每位參加演出的群眾都

已經開悟、都已經變了，他不是去演和尚、尼姑或世俗之人，我希望每個人在台上都

是「禪精神的化身」一個「眾生相的化身」。到時候，站有站相，說話有說話的樣

子，得灑脫到不能再灑脫。換句話說，要把一般儀式性的動作都化解掉。

希望大家有出其不意的動作出現，那怕是在跪拜的時候，出現一個非常奇怪的姿勢，

在跪拜的時候，在總調度裡頭，有那麼豐富的群相，就像是義大利的大宗教畫「創世

紀」、達文西的宗教畫裡的眾生相，假設有攝影家來拍，每個人的表情都那麼有趣。

「你們是大藝術家手下的藝術品或是模子」。我希望呈現這樣一個狀況。

100

編導

高行健一向拒絕修改自己的劇本，最著名的例子：一九八九年底，他應美國一家劇院邀請創作「逃亡」，劇本完成後，該劇院認為得修改，高行健拒絕了。

這次將把〈八月雪〉搬上舞台，他史無前例大幅刪修劇本、一改再改，原因是為了「給表演和音樂最大的限度」，為了讓作曲家有足夠的自由度構思，他甚至牽就音樂的分場，將原本「三幕八場」改成「三幕九場」戲。

〈八月雪〉是高行健執導過規模最大的戲，排戲期間，高行健私下還用棋子規畫戲劇的調度，就連燈光、布景也在他規畫範圍內。他強調精準，一邊調度，一邊掐著碼表計算時間，誤差可控制在二十秒鐘內。

這回〈八月雪〉的排練場就出現超大的「棋盤」，以追求他所要的精準。

以下是訪談紀錄：

問：您寫〈八月雪〉究竟醞釀了多久？您過去的劇本，寫作的時間有些相當短，像〈野人〉以十天十夜寫出來，〈絕對信號〉只花了您三十六個小時，《靈山》花了七年，那麼〈八月雪〉的寫作時間大概多久？

高行健細說〈八月雪〉之三：編導

答：〈八月雪〉的醞釀期相當長。具體說來，寫這戲是因為五年前，我為國光京劇團寫〈冥城〉，希望參加兩廳院十周年慶的演出活動，但因為劇名的關係，大家覺得要迴避一下。那時我就想，乾脆再寫個新戲〈八月雪〉，當時就準備為台灣的京劇演員來寫。花了好幾個月寫出〈八月雪〉。

問：您出版的劇本〈八月雪〉原本是「三幕八場現代戲曲」，現在已成「三幕九場歌劇」，聽說排戲時又曾經過多次刪修？請問您在排戲過程中修改劇本是您的習慣呢？還是因為有特殊考量？

答：我本來寫的〈八月雪〉是個戲劇，並沒有那麼多的音樂，現在音樂容量相當大，我得讓語言壓縮到最精鍊之處。給表演和音樂最大的限度，但又不能害義、不能弄得什麼都沒有。所以，我不斷修改。我甚至允許作曲家有自己的構思，因為作曲家不可能每個樂句照著你的劇本的每個詞來寫，因此這戲最後的定本，必須等音樂最後寫成了才行，所以我得一再刪減，濃縮到最低限度。

問：那請問您究竟改過〈八月雪〉多少次？刪了多少？從原本三幕八場，變成三幕九場，多出來的這場戲是什麼？

答：不知道改過多少次，不停的改。最後刪了差不多一半，預定可以在兩個半小時內演

雪地禪思

完。這也是因為音樂的畫分，音樂分場要分得很清楚，時間限定的很準確。所以我把原劇本第二幕四場的「圓寂」，修改為第三幕一、二場的「拒皇恩」、「圓寂」。原劇本的第三幕「大鬧參堂」現變為第三幕三場，刪了很多。

問：〈八月雪〉是您生平執導規模最大的戲嗎？

答：對，最大的戲。以前當然也導過幾十人的戲，但沒有導過這麼大的。演員和歌隊（實驗合唱團）各有五十人。樂團（國家交響樂團加上十方樂集的打擊樂）接近百人。連在舞台上站的位置都很擠。

問：聽文建會主委陳郁秀說，您在飯店房間裡還擺了個棋盤，用棋子在研究演員的調度，請問這是您一向的習慣，還是專為〈八月雪〉而做？

答：本來我就會利用木椿子、小人啊來擺位置。我想導戲的時候，大家都差不多，都會有模型嘛，因為還要考慮到燈光、布景的調度和空間。我不是光寫戲，或只做導演，我又做造型藝術，因此，布景、燈光……我都要考慮到，其他導演可能又不太一樣，可能燈光就交給燈光、布景就交給布景，我都要考慮到這些、都要溝通，因此，我經常像玩堆積木一樣排位置。我聽音樂排戲，旁邊掐個碼表，必須準確到這個地步。我連排話劇都是這樣做，步子我聽音樂排戲，旁邊掐個碼表，必須準確到這個地步。我連排話劇都是這樣做，步子都不少一步。我的話劇可以準確到每場演出，相差不到二十秒鐘。

問：請問您用的是那種棋子？

答：在台灣，就是用跳棋或國際象棋（西洋棋），它得有個高度好拿。自己在家做的時候，我可以用木樁子或一段木棍子、小泥人也可以，有時還給光線、看投影，我在家做的複雜多了。一般的戲還把模型都給你做好了，你再去調配。當然，我們〈八月雪〉的模型也做好了，但還在不斷的調整。

問：排演場上也有「棋盤格」，這也是特別為了排〈八月雪〉設置的嗎？

答：對，因為人多嘛，走位很複雜。整個場子全用上，要讓大家有個感覺。通常演戲，人家不會動用那麼大的場子，〈八月雪〉等於是個大歌劇，只要場上的每個地方，我希望都用上。

這跟我對空間使用有關係，我不希望只看一處有戲，我希望整個空間到處都能看到。

問：您處理〈八月雪〉劇中的場面，讓人聯想起您的小說《靈山》、《一個人的聖經》，例如：慧能「開壇」說法時，他是盤坐著的、群眾也擠坐在一起，這種手法是否受您當年實地考察寺廟、道觀的影響？

答：當然總的趨向是，我把慧能還原為人，他是個宗教領袖，我更認為他是個思想家，我不把他神化，把他還原到生活裡。但它又是個戲，所以我要得非常具有戲劇性。

我有個詞是：「劇場性」，我特別強調劇場性，它有個型式，這戲的舞台型式是非常強

雪地禪思

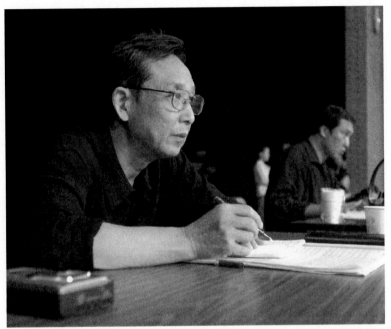

高行健一邊觀看演員排戲，一邊勤做筆記。（郭東泰／攝）

的。並非回到日常生活的狀態，而是回到他做為一個普通人的慧能，不把他偶像化、神化或宗教化，這是戲裡慧能的形象。不能違背史實，傳記、有關的史實我都嚴格遵照。我又要做到一個工作，讓他非常有戲劇性，這就是一個戲劇家和劇作家要做的事情。

問：您在〈八月雪〉劇終「大鬧參堂」裡斬貓的處理，引起大家相當多聯想，分別從政治、從追尋自由、從宗教獻祭犧牲的角度來解讀，請您問是否有特殊寓意？

答：太多的含意了。各人自己去看去。

就禪宗本身來講，我直接取自禪宗著名的公案：「南泉斬貓」，有關大禪師南泉他的開悟。這不是我發明的，我只不過把這個公案用進來了。

南泉斬的是真貓，我跟他不同，我把他變成戲劇性。含意是執著，要把所有固執的念頭全給斬斷掉。他非常有禪宗的精神。

問：參與〈八月雪〉演出的演員表現如何？

答：演員的表現很好，他們的適應能力超過我的估計。關鍵是，他們很熱心，並不是抗拒、抵制的態度。通常跟傳統的戲曲演員做戲，首先，他們會認為，從小學的戲，現在叫我們把他丟掉，我們還怎麼去演戲啊？

現在這批演員，都是自願來參加演出，他們都有意願做這個戲。

雪地禪思

台灣的京劇界比中國大陸京劇界的思想要開放得多，大陸師承的關係很嚴格，什麼都不能動，連唱腔都不能動，思想太保守。而台灣接觸這麼多的外來文化，跟國外的交流比中國大陸要強的多。

再加上台灣戲劇界沒有大陸戲劇界那麼多包袱，創新、熱情、積極性和思想開放的程度，大陸都無法相比。其中有些人還有做過別種戲劇的經驗，像吳興國已經在京劇上做過很多的革新和試驗，他本身不斷的創造，他又演電影、又演戲劇、又搞現代舞。

還有，這跟台灣戲專的校風也是有很重要的關係。戲專校長鄭榮興這麼開放的鼓勵大家來參與。戲專是個培養傳統戲曲演員的學校，但他又鼓勵他們的演員做新的創造，演員才會有這麼大的熱情來演〈八月雪〉。

高行健細說〈八月雪〉之三：編導

無論寫作或畫畫，都離不開音樂的高行健，首度嘗試執導現代歌劇〈八月雪〉。雅好音樂的他，是古典音樂的愛好者，也聽遍了法國的新（現代）歌劇，卻很少找到滿意的現代歌劇音樂。

這回他邀大陸旅法作曲家許舒亞為〈八月雪〉寫歌劇，前題是不要把京劇和西方歌劇進行拼貼，他認為，許舒亞辦到了，他對音樂讚不絕口。

以下是專訪紀錄：

問：您在寫作或作畫時，都習慣一邊聽音樂。這回〈八月雪〉基本上以歌劇形式呈現，請問您當初和作曲許舒亞，對〈八月雪〉的音樂討論出基本的方向或構想是什麼？

答：說來話長。基本上，我不要把京劇和西方歌劇做拼貼，要一個全然的創作，不要直接套入京劇的曲式，不用京劇格式化的音樂，聽不出來是京劇最好。我希望全然是個創作，就是許舒亞的音樂。

以拼貼方式，把京劇和西方音樂湊在一起的音樂，目前在台灣、大陸、華人作曲圈相當普遍，這種拼貼我不喜歡。我覺得這種做法是「賣弄祖宗」，我一直批評這種做

法，這是個取巧的方式，而不是嚴肅的音樂創作，我希望〈八月雪〉是個嚴肅音樂。

許舒亞完全接受我的看法。

我希望做出一個獨特的、完全是許舒亞的音樂，遠離現今京劇的曲式和鑼鼓點，他剛開始時用了點，還沒脫掉太多，後來我說還要遠，到最後愈來愈遠。

我們還有另一個大方向，現代西方歌劇音樂都是無調性音樂，聽來聽去很少滿意的，因為變成一個現代音樂的觀念，就是無調性，把人聲當樂器玩、無法唱。沒音樂可聽。所以做現代歌劇不能超過一小時二十分鐘，聽不下去。

所有做現代西方歌劇的，特別在巴黎、在法國，所有的新歌劇我都去看，講實在話，很少能找到我很滿意的現代歌劇音樂。我們的另一個共識就是不走這個路子。

所有西方現代歌劇的潮流，追求前衛再前衛、把音樂給顛覆掉了，聽的只是觀念，我希望回到有音樂可聽。我才不管有調性、無調性，你可以無旋律也可以有旋律，這不是個規定。只要是根據戲本身的音樂感覺到的就行。既不是西方現代歌劇的潮流，又不是現在華人做的把京劇的音樂拼貼到西方音樂去。

我喜歡許舒亞的音樂，因為他音樂確實寫的很嚴肅。人們都這麼說，在華人作曲家來講，許舒亞的作曲技巧是最現代的。我喜歡他最近的一個舞劇〈馬可波羅的眼淚〉，他寫的非常好。

問：您是因為〈馬可波羅的眼淚〉所以找他合作嗎？

答：我很早就認識他，他一直希望我給他寫歌劇劇本。我們一直在談。等譚盾的時間出了問題（無法為〈八月雪〉作曲）我立刻想到他，譚盾也向我推薦。

許舒亞寫的非常好，而且他跨越過了東、西方界限。拿京劇去拼貼交響樂、去組合，就是觀念的東方和西方。我希望化解掉東、西方，在一個創作者面前就是許舒亞嘛，他現在給了我這麼一個音樂，我非常興奮、非常滿意。

所以我一再強調就是你許舒亞的音樂、在你身上化解了東方和西方。

我非常喜歡古典音樂，我對許多現代作曲家的作品也極有興趣，但是現代性不是一個觀念，無調也不是一個固定不變的時代標誌，為什麼不可以回到調性來？

問：許舒亞為〈八月雪〉作的音樂，就不算是無調性音樂嗎？

答：是無調性音樂，但不是框框。無調和有調、東方和西方、傳統與現代都不是框框，最好融會貫通。一聽就是許舒亞的音樂，跟別人都沒有雷同的，那就是最大的成功，而他現在給了我這麼一個音樂，我非常興奮、非常滿意。

問：有些演員反應，主要角色唱的少，合唱相對的多，這也是你們當初的共識嗎？

答：對，因為我們有很多的困難，我們不能寫那麼多唱，在這麼短的時間內，演員怎麼唱得了？演員不是唱歌劇的。

這個處理是極為獨特的處理，沒有歌劇這麼做法。把語言當音樂處理，走在一個大的

方位裡頭，來自戲曲的唱誦。語言既有說話，又有誦，在唱與誦之間。唱又是從說到唱，有個通俗的詞叫「說說唱唱」，還沒有人這麼寫過歌劇音樂的。

我說，這一點是個創造，怎麼解除這個難題。因為我們的演員不是唱歌劇的，所以我們找到一個方法就是「說說唱唱」。

我給許舒亞極大的自由，沒有限制他，我們只是充分的交換意見，合作過程非常愉快。

我覺得他很有創造性。我希望我們能留下一部不走西方傳統歌劇，也不走西方現代歌劇路子的一部歌劇，且不管它叫什麼歌劇。我認為他寫出來了，我對他音樂的估價很高、很高。

問：也有一種聲音是，未來〈八月雪〉還會再發展成連外國人也可以唱的歌劇？

答：這，都不談了，我想不會了。我們本來有個想法，第一個版本可能還會有點改動，因為這回是他一邊作曲，一邊（從巴黎）電傳到台灣來，就這麼趕，難為許舒亞了。

問：許舒亞作曲的時間一共多久，聽說只有幾個月，他是個快手？

答：只有五個月。一般歌劇至少需要一兩年時間。他非常有創造性。

112

舞台美術

身兼小說家、劇作家、導演、畫家多重身分的高行健，在他的文論《沒有主義》裡，曾說：「當代劇場裡充斥聲、光、色、物的時候，我主張不如回到光光的舞台，以演員的表演來重新肯定戲劇固有的假定性，道具和布景減到最低限度……只剩必不可少的道具和布景，也通過表演，使之活起來」。

〈八月雪〉的舞台、燈光、服裝造型，如他所說是：「回到相對質樸的舞台，去尋找表演的張力」。

經過他和舞台設計聶光炎一再推敲、激盪，〈八月雪〉的舞台捨棄裝飾性，緊密和表演結合「非常抽象、極端寫意」、「簡單到不能再簡單」，將藉由僧人推移柱子以轉換時空並營造心象。

燈光跟舞台同樣重要。高行健希望，燈光能做到「像音樂一樣」的流動感，「它是時間、是空間、它跟表演完全在一起。」

服裝造型也依循簡樸的路子走，企圖以色彩做到「無色」的效果。以下是高行健對舞台、燈光、服裝造型的要求：

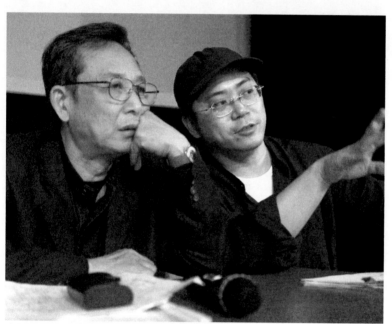

高行健（左）和服裝設計葉錦添溝通演員的造型、服裝時的神情。（郭東泰／攝）

雪地禪思

問：您和舞台設計聶光炎發展舞台時的基本構想是什麼？

答：我們最早確定的一個原則是：不把舞台變成裝飾性的，所有舞台上的東西應該和表演結合起來，而不是爲表演做個框框、製造一個環境。

舞台是功能性的，而不是裝飾性的。所有在舞台上東西沒有一樣不起作用、跟表演沒關係的。

舞台空間將隨著劇情發展，不斷變化。用幾根柱子讓僧人推來推去，和幾個平台升降不同的高度，簡單到不能再簡單。這些平台沒有一個是裝飾性的，或變成戒壇、變成經壇、變成參堂，都有功能性，又爲表演提供了一個不同高低的位置。

舞台空間的處理和時間、地點的變化，就是靠柱子和幾個平台的升升降降。所有的空間處理都跟演員結合起來，柱子的移動也由演員來推動，希望在舞台上盡量做到樸素、簡樸。實際上費的心思很多。

問：排練時，我一直看到和尚在推柱子，請問它的作用是什麼？

答：柱子是由戲中人物（和尚），通過表演來變化時間、空間。把時空的處理變成表演的一個手段，跟表演結合起來，而不是把布景游離出來，去做一場一場的景。從頭到尾都是表演。

問：推柱子進場，就代表室內嗎？

答：不一定，這很複雜。推進來有可能是室外，也有可能變成院子、廣場。這還得跟燈光結合起來，到時候看了燈光你就知道。

四根柱子排列在一起，就變成室外。一推柱子，光一變，就成室內了。舞台空間和時間的變化，變得這麼流動性，像處理音樂一樣。時間和空間不斷演變，而且跟表演聯結在一起。

既是室內、戶外，還是心境的裡和外，有的是多層的空間。這個舞台非常抽象、極端的寫意。可以允許同時有幾個不同的空間並置，一般裝飾性的舞台空間辦不到。

例如：前台是無盡藏、中間進行慧能受戒的儀式、後面又是一個心境的表達。不同的空間可以在同一個時間裡頭，內心的空間和現實的空間，也可以重疊，這都是這個景可以解決的問題。

問：那麼燈光呢？

答：我要求的燈光，希望能做到流動感。燈光設計葛瑞斯潘（Philippe Grosperrin）算過，〈八月雪〉算一算共有十七個場的變化，沒有一個場可以再重複使用。法國燈光師做得很細緻。

我認為燈光特別重要，跟舞台同樣重要。它不只是營造氣氛而已。它是時間、是空間，它跟表演完全在一起。一般歌劇的燈光只要打亮就完了，很少講究燈光。

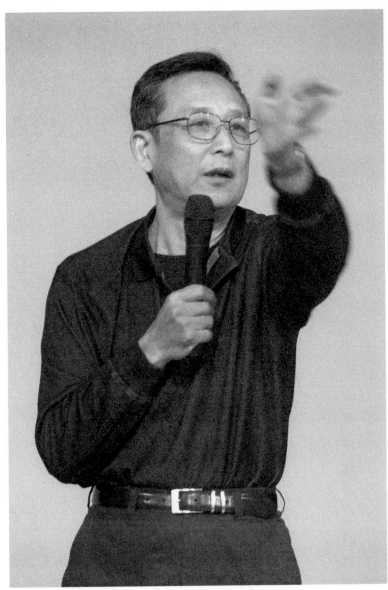

高行健對舞台美術也別有一番見解。（郭東泰／攝）

我為了我的戲劇，跟許多在歌劇院服務的燈光師合作過。我曾為了一個只有三個演員的小戲，跟義大利一個歌劇院的燈光師合作，設計出的燈光有八十個變化、效果，超過大歌劇，這麼好玩，這麼複雜，我們一起徹夜在教堂做燈光，他很過癮，說：「這才是一個創造。」

現在愈來愈多燈光師，他們把燈光當成藝術創作。在法國有很好的燈光師，他們愈做愈講究，很嚴謹的創作，把燈光當成雕塑、環境，製造空間。

問：《八月雪》戲裡有下雪、下雨、火災等場面，將會如何處理，會不會出現實景？

答：有火，但不會真的燒起來。

問：在服裝方面，您希望達成什麼效果？

答：服裝也是多次和葉錦添討論、一試再試，整個服裝就是要看上去樸素，實際做來講究，看上去都是大的線條，又不要搞成制服，很多微小的差別。出了很多難題在裡面，在白的色調裡又有層次，有的色調暖一點，有的冷一點，有的再漂白一點，有的染點顏色。

總之要達到像葉錦添講的：「什麼顏色似乎都有，但什麼都沒有。」在舞台的大燈光下，細看有很多小的顏色，大看上去有都是灰色的調子，變成不同層次的陰影，我希望只有若干地方是紅的，跳出來。比方說，大紅袈裟、受戒的戒壇等。

問：聽說本來考慮過，只用灰、黑、白等顏色做造型，就像您的水墨畫一般？

答：本來是有這樣考慮過。現在他用色彩做到這個。用色彩做到無色彩。現在舞台上已經是灰白了，如果還用灰白，在舞台上看，當然也是個調子，但這做法可能會太冷。

問：《八月雪》幾位大和尚造型，妝扮爲何跟著服裝走？用意何在？

答：試妝時，原來的化妝太淡，臉譜化的也不好。我覺得不如乾脆加濃，「小化不如大化」，這也是葉錦添提出來的。尼姑因爲要掩蓋頭套，妝化得很濃，顯得其他人妝化太淡，還不如加深。調適的結果就是要跟著服裝走。我希望化妝不要太一般，要有個大格調，不如往厚的走，要大線條，不要小線條。臉上就是非常突出的眉眼。

問：這樣一來，舞台上演員是否就分成兩類，一是本臉，一是重妝？

答：對。化重妝但不是臉譜，還是接近人的臉型，顏色跟著服裝走，顯得整塊的，有個格調。現在都是試妝階段，都在摸索。我不要京劇的化妝，也不要一般從京劇格局出來，改良式的臉譜化妝，這是現在一般做舞蹈劇場的做法，這種妝也不是我想要的。化妝的學問也挺大，也不是現成的，也在摸索。

一般戲劇、歌劇的化妝只打個底色又太淡，也不適合。這戲的表演是要充分的強調。

有個大調子，這時候，去搞著靠近生活的妝也不合適。

這完全也在摸索中，就連葉錦添這麼有經驗也在摸索，也改來改去，最後找到這個調子，重妝但仍以人臉的基本造型，不多加線條，也不去畫老年紋，都不畫了，只強調眉眼和嘴形。

十一月四日試妝後，發展出兩條路子：特別突出的角色會化的很重，大部分群眾演員（僧尼、信眾）會打的相當白，灰白。因為我們整個服裝都靠灰白走。整個會有個灰白的大調子。

雪地禪思

120

談戲劇

歷來不斷有人將高行健的劇作歸類為現代派、荒誕派、先鋒派、後現代主義等，高行健一概否認自己屬於任何派別。高行健不否認受西方劇場的影響，他都熟悉這些派別，但「都不是他們」，而以「高行健的戲劇」形容自己的創作，這個戲劇的方向是「全能的戲劇」。

在排演〈八月雪〉的過程中，他也公開向京劇演員表明他的戲劇理論來自對京劇表演的觀察，他心目中「全能的戲劇」和「全能的演員」，也都來自中國傳統的京劇。

以下是訪談紀錄，以及他在排演現場的部分發言：

問：您的文集《沒有主義》裡提到：「我寫作時不考慮讀者」，請問您寫劇本時，心中有沒有想到觀眾？

答：必須有觀眾，因為戲是寫給觀眾看的，戲是演的，否則就不必有這個形式了。我至少有一個觀眾，我寫戲時，我得看見它在舞台上怎麼演，怎麼導演、怎麼處理、以及演員怎麼表演，因為我是搞戲、做戲的，不光是提供文學劇本的作家。而且我還有一套表演理論都是跟我的劇本聯繫在一起的，當然現在都沒有時間細談這些問題。

我寫戲，得看見戲怎麼在台上演，我才能寫的出來，我不是單寫文學劇本交給導演處理的劇作家。我得看見這個戲，換句話說，我的戲絕對有觀眾，第一個觀眾就是我自己。我在寫的時候，我就在觀看這戲，我同時要想到怎麼導、怎麼演，這就跟寫小說不一樣了。

問：您過去的劇作〈彼岸〉、〈生死界〉等以及〈八月雪〉，劇中都運用到雜耍，似乎您對雜耍有特殊的偏愛？

答：雜耍具戲劇的本質。什麼叫戲劇性？戲劇首先是動作，這是我對戲劇美學很基本的一個看法，離開動作就沒戲。

動作裡頭就有過程，戲劇可以是過程、變化、發現、驚奇，而雜耍有發現、有驚奇，在雜耍裡頭充滿了戲劇性，但人們只不過把雜耍當手法玩，如果把它變成一個劇作法，變成一套完整的導演構思來做，它就非常好玩，它就不僅僅是一個手法。

從這一點來說，我要把經常在雜技、雜耍裡頭的戲劇性、驚奇和發現，放進現代戲劇的劇作法和表演法，它不只是個手段玩一下而已。

問：您執導過多少齣戲？有沒有那些戲是您經常在做的？

答：我導演過相當多的戲，但我只做我自己的戲，因為我有個特殊的呈現方式，別人要導我的戲，也由他導去。

我自己只能接受導我自己的戲，因為沒有那麼多時間來做別的。有很多地方，建議我導這個戲、導那個戲，但是我只能接受我自己的戲，現在也無法全部接受，只能有選擇的接受。

〈生死界〉是我導過最多次的，我自己就排過四次，在紐約、雪梨、義大利、法國，四個不同國家的演員、不同劇團，用英文和法文各排過兩次。演員來自多國，有日本和德國、義大利、美國、奧地利、西班牙各國演員。

〈對話與反詰〉也做過三次，巴黎、奧地利、波爾多各一次。

問：您進行跨國合作，是否有個尋找形式的方向？

答：每個戲都不一樣，每天也都不一樣。排戲很複雜的，每天都會有新的體會和方法，都在變。你老是一樣，大家都膩了，演員也會疲了，必需給他新的刺激。

我沒有一個固定的風格，每個戲都很不一樣。我當然有戲劇的方向。通常所謂的風格、樣式、性格，我好像都在不斷挑戰自己，從來不想排或寫個一樣的戲，包括戲劇的形式和結構，好像我還沒有寫過一個完全一樣格式的戲。每個戲對我自己來講，都是個挑戰，都是很新鮮的事情，也都很難，並非駕輕就熟的事。

導戲的時候，我花很多準備的功夫，包括我已經排過的戲，每次排我還都以不一樣的方式處理，因為劇場不一樣、演員不一樣、條件也不一樣。如果只按原來的排法，就

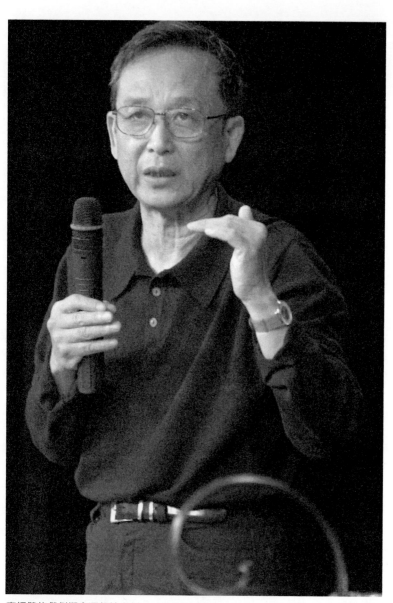

高行健的戲劇概念源起於京劇。（郭東泰／攝）

沒有什麼意思了，我何必還去重排一次？我當然希望每次都是新鮮的呈現、新鮮的經驗。

問：您過去還寫過類似像〈八月雪〉這樣的方向，取材自中國古代、需動用到京劇、戲曲演員的劇本，像《山海經傳》、〈冥城〉等，未來是不是也考慮把這兩齣戲排演出來？

答：現在先把這戲做出來吧，未來我希望由別人來做，我做的一個就夠了（笑）。香港方面已經有人對《山海經傳》的劇本有興趣，跟我講過多少年了，但這是個大製作，有七十二個角色。當初我的設想是要在體育館裡做這戲，動用到探照燈等。

問：您一直強調「全能的戲劇」的概念，也希望〈八月雪〉是齣「全能的戲劇」，可否請您加以闡釋？

答：在戲劇裡，導演是最後的一個因素。首先出現的是演員，然後是編劇，最後出現的才是導演，近二十年來，本末倒置，導演成為專制的霸主。

我認為要回到戲劇、回到演員、回到劇作，因為新鮮思想和形式，還是劇作提供的，導演玩的形式也都玩過了，導演的戲劇固然有時候也蠻好看的，但徒有形式、技術和聲、光、色，沒有內容和深刻的東西。

我是依一個戲劇家的身分來說話，而不單是導演或劇作家的身分。我稱之為「全能的戲劇」，因為找不到更適合戲劇必需有深刻的東西和出色的演員。

的詞來形容我戲劇的方向。換句話說，這可能是最古典的，從古希臘到中國傳統的戲曲、迎神廟會都需要有演員，最好看的還是演員嘛！

戲劇的根本是「演員的當眾表演」，這是無法否定掉的。必需回到表演，全部的藝術在於怎麼去表演？有什麼是新鮮可做的？還可以做什麼？

所以我要京劇演員演〈八月雪〉，因為他們有唱念做打的紮實功底，只不過他們有固定的程式，我打破固定程式但要他們的功夫。京劇的精神不在程式，而在能夠唱念做打的全能演員，就憑演員的本事。

京劇在現代社會裡頭，如果不去經營傳統劇目的話，怎麼生存下去？這是大家一直在討論的問題，我現在提出這個方向，試圖找一個寬闊的路，他們可以去發展。

從這個角度講，我的戲劇又不前衛，可以說非常古典。

古典、前衛和現代的爭論，其實是觀念的、無益的爭論。在藝術的實踐上，這本來不是個對立的問題，但因二十世紀藝術革命的意識型態影響了一切領域，認為什麼都是相互矛盾的，傳統好就拿過來嘛，要革新不見得要打倒傳統。

革新不見得要改掉傳統，可以去另做、另寫新東西嘛，幹嘛在傳統上去革新？我認為傳統劇目，可以照樣演。不必在傳統上去革新。

問：

高行健在十一月二十二日排演現場對演員的談話：

高：我所有戲劇表演理論的來源，並非來自貝克特或布萊希特。我所有表演理論的觀察來自於對京劇表演的觀察，我發現京劇表演有個過程，在我的文集《沒有主義》裡頭有談「中性演員」與「表演的三重性」。

為什麼說「三重性」？因為表演就在於如何去處理我、中性演員和角色這三者的關係，京劇演員和角色之間有個過渡的狀態，是心理的也是身體的，我把這叫做中性演員的狀態，大家多年來訓練的，就是那個身體、聲音、觀察力和反應，京劇演員的訓練就是中性演員的狀態，希望大家在這次表演中體會到一點，從中得趣。

你我他

高行健的文集《沒有主義》裡，論及演員表演的「三重性」：自我——演員——角色。他的劇本和小說，常將這「三重性」化為三種人稱代名稱的混用，他自述，這種以三重人稱同時指向一人的方式，得自中國傳統戲曲。

在〈八月雪〉排演現場，面對著傳統戲曲演員，高行健將這種「三重性」的理論還原於表演。他數度在排演當下，強調演員要有「心理的餘裕」。

以下是根據現場錄音的紀錄：

◎ 十月十六日，高行健在台灣戲專排戲現場提示表演的精神：「是他（這組演員）在演戲，不是我在演戲」，精神就會鬆弛下來。」他稱之為：「心理的餘裕」。

高：如果你很鬆弛聽音樂的話，就會找到千變萬化的手勢。當你聽音樂聽到入神的時候，你不會很注意你的手勢，你可以這樣、那樣，避免大家都是相同的手勢，每個人帶有個人化、自己感受的表現，這樣就更活潑一些。

大家還有「做戲感」，我們要「做而又不做」，我們強調這個戲的表演，我們是在演戲，但我們又要變成「不是我在演戲」，這有個微妙之處，大家如果把握到了就好

高行健細說〈八月雪〉之七：你、我、他

玩。

「不是我在演戲」，如果「我在演戲」就會僵死，而是「我在場上瞧這組演員，他在演戲」，你就會有個目光、有「心理的餘裕」，注視著他在演戲就會鬆弛下來。「我在演戲」會緊張，如果瞧「他在演戲」，有這麼個心理過程，那麼在舞台上，就會鬆弛而瀟灑，就會表現出一種瀟脫的帥勁兒。

「這角兒，他在這兒演戲，他在這兒扮演呢！」這時候，就好玩了。這個時候，你有這個餘裕，換句話說，你把自己抽身出來。動作就會鬆弛而集中，你要這麼認識到，有這個過程，你的腦子一定不可能僵死，一定會非常清醒的說，「他演的好壞、他演的從容與否」，這都會意識到。希望大家這麼去體會。我們就會出現一種特殊的表演，很有味道的表演。

現在大家還有點「坐什麼科」的味道，要把「坐什麼科」的表演觀念化解掉，瞧哪，「這組角色演的多麼從容而得意」，我希望出現一種帥勁在表演裡，這就會有一種「冷靜的關注」。

問：十一月十五日，他進一步引用到理論，希望演員能關注「一台眾人的關係」在很緊張的戲裡頭，可以造成一個「心理的餘裕」，因為有個觀察的距離。希望大家的動作都在「關注他人和自己」，而不要擺出僵死的姿態。

130

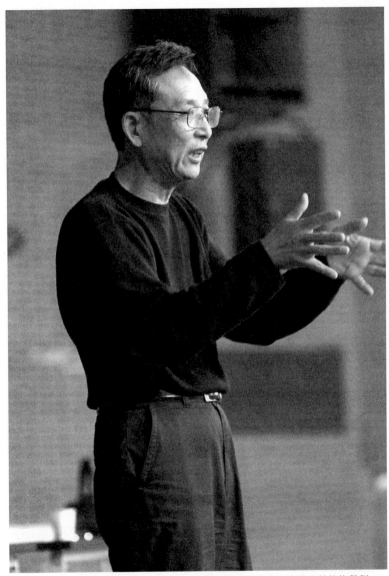

「你、我、他」人稱代名詞的相互置換是高行健的寫作特色，也適用於他的戲劇。

（郭東泰／攝）

高：動作的距離如果能跟說話者的距離，拉開的愈遠，我覺得愈有味道、愈有張力。它不是一個直接的手勢，它是一個內心的態度，換句話說，建立一個內心的距離感。

我們始終強調一個東西，我們不是演一個角色、一個個性、一個人物，準確的說，是通過表演、通過編舞、音樂、表演……各方面，共同協力造成一個角色。但不要去塑造一個個性，不去塑造人物性格，我們是另一個路子，是塑造角色，而這角色靠音樂、編舞、表演、台詞各方面共同來塑造。

我一直沒講理論，到了這個階段，大家的戲已經走這麼遠了，現在可以說一下，我們這戲的演出方法跟其他戲有什麼不一樣？

我把它叫做「距離」，就是關注。怎麼樣才能觀察？暈在裡頭，你就無法觀察，觀察的和被觀察者一定有個距離，才看得清楚，一旦看清楚，你跟那個對象才會有反應，如果就在你腦子裡，一團暈，是一種情緒，我們不表演情緒。

我們要表演什麼呢？我們要表演看的見的，你要自己觀察，你把想法投得很遠，變成對手，一台衆人的關係，你去關注這個關係，把自己調節在這個關係之中，因此，在很緊張的戲裡頭，可以造成一個餘裕，心理的餘裕，因為有個觀察。

我們需要去建立這樣的一個距離，希望大家的動作都在關注他人和自己，我不要大家擺個僵死的姿態。

「大鬧參堂」並非在那裡胡鬧，而是說「看眾生相胡鬧，我也在其中」。人生如戲，參堂也就是人間，你也並非超脫，你也在其中，人人都在其中，雖然在其中，但我悟道了，我觀察到了：「我也在其中」，因此，我得有個態度「如此這般」。

你就會有所醒悟、有所抽身、有所距離，所以「大鬧」而遊戲，「大鬧」非真鬧，是遊戲、做戲的大鬧，而從中觀察、而得趣，最後抽身、昇華。我希望，眾人的表演最後好好像都昇華了。

剛開始，鬧貓鬧狗大家還有點在裡頭，等到最後完全靜止，希望作曲家再給二十秒空白，每個人動作愈來愈大，但是沒有音樂了。最後是大鬧的昇華。

眾人要更多的餘裕並悠遊其間，悠遊和餘裕可以在無聲的時候走得相當大，擺動的相當大，也相當慢，我自己算了算，得要二十秒，因時間太短不足發揮，但也有個問題，落幕的時候，音樂都停了，怎麼撐的下來，撐的下來就是表演，最後就有張力，讓人摒息來觀看演出。

因此，不是做胡鬧狀二十秒鐘，而是靜觀這胡鬧的人世和我們身在其中，你瞧，人生如戲，這麼一個靜觀，它就有很大的張力。

高行健細說《八月雪》之七：你、我、他

大陸旅法作曲家許舒亞與

八月雪

許舒亞（大陸旅法作曲家）

大陸旅法作曲家許舒亞，今年三月應高行健邀請，以五個多月的時間完成歌劇〈八月雪〉的作曲工作。他坦承，這回的創作對已有二十年作曲經驗的他，是一大挑戰。

一九六一年出生於大陸吉林省長春市的許舒亞，原本學習的是大提琴。他在一九七八年考入上海音樂學院作曲指揮系，目前定居法國巴黎。近十年來，許舒亞的音樂作品經常在歐洲最重要的國際音樂節中發表，而他的近作〈太一第二號〉、舞劇〈馬可波羅的眼淚〉等均廣獲歐陸各國矚目。

談到〈八月雪〉的創作方向，許舒亞說，他和高行健的觀念常「不謀而合」。那就是既非傳統歐洲歌劇慣用的方式，也不是傳統京劇的模式，但又同時在〈八月雪〉中體現這二者。

〈八月雪〉的音樂基礎上是以西式交響樂團和合唱隊為主，加上京劇演員運用大量的韻白、京白，來敘述劇情，同時融入帶有京劇色彩和中國民間音樂色彩的唱腔，並以打擊樂結合京劇和民間音樂的特徵。

另一個特色是，他設計了四位歌劇獨唱者，由京劇演員分別搭配抒情女高音、花腔女

高音、以及男高音和男中音的獨唱，共同詮釋一個角色，這種手法在西方歌劇中相當罕見。

〈八月雪〉充滿人生哲理，許舒亞構思時花了不少時間，但他譜曲時愈寫愈快，愈來愈有靈感，而且他不是絞盡腦汁的寫、也不趕工或修改，而是「讓音樂自然的流出來」。

以下是專訪紀錄：

問：您何時確定要爲〈八月雪〉作曲？當初和導演對音樂是否有基本的共識和構想？重點是什麼？

答：我接到〈八月雪〉音樂創作的洽談意向，是在今年一月初。確定爲〈八月雪〉作曲是在三月末。

接受寫這部歌劇音樂的預設條件很多。按西方歌劇作曲的通常程序是由作曲家根據劇本分配角色，例如：女高音、男高音等。〈八月雪〉最大的特殊性是，劇中人物都已經決定用京劇演員表演，不能使用歌劇演員。導演的想法是京劇演員不唱傳統京劇，也不使用京劇樂隊和傳統京劇的音樂色彩。

〈八月雪〉的劇本強烈的東方哲理觀念和東方的宗教──佛教色彩，又融合了西方的哲學思維和戲劇觀念。因此，我設定的創作方向，既非傳統歐洲歌劇習慣的方式，也不是傳統中國京劇的模式，但這兩種歷史悠久的文化又同時能在〈八月雪〉中體現。

雪地禪思

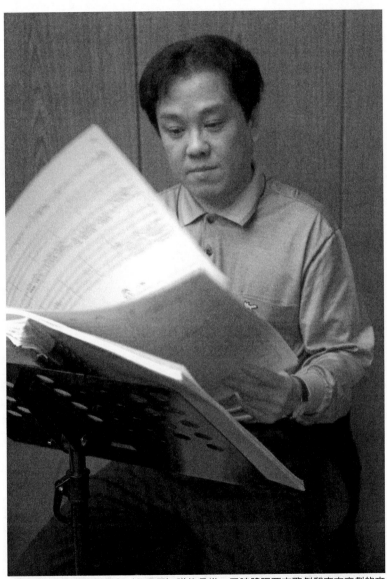

大陸旅法作曲家許舒亞在〈八月雪〉譜的音樂，同時體現西方歌劇和東方京劇的文化特質。（郭東泰／攝）

大陸旅法作曲家許舒亞與〈八月雪〉

問：有些演員認為，以西方歌劇的標準，劇中主要角色的唱段偏少，相對的，歌隊的合唱不少，為何會形成這種現象？

答：〈八月雪〉創作形式上的新觀念，帶來音樂上、唱腔上的新的使用方法。歐洲歌劇在主要的詠嘆調唱段外，敘述劇情

我運用歐洲歌劇的交響樂和合唱隊作音樂的基礎，由京劇演員運用大量的韻白、京白，來敘述劇情發展，再融入有京劇色彩和中國民間音樂色彩的唱腔，就構成了〈八月雪〉奇特的歌劇形式。

我認為，〈八月雪〉的音樂設計應注重觀念和美學上的突破，不拘束於固有的形式。京劇和歌劇兩者如果能結合在一起，正是這部歌劇不同於歷史上出現過的任何歌劇及京劇最關鍵性的突破。

作曲家許舒亞（右一）指導女主角蒲聖涓（左一）發聲方式。

雪地禪思

140

發展時也多使用接近念白的宣敘調。二十世紀的現代歌劇更直接增加了說話的方法。

傳統京劇除了唱段外，也常常運用大段的韵白和京白來講述故事。

在〈八月雪〉的音樂和主要人物的設計中，依劇情發展的需要，我採取了以京劇代表性的語言方式爲基礎，逐步引入和發展爲唱段，此一動機先分裂再匯集。

問：〈八月雪〉歌劇總譜畫分爲三幕，第一幕裡，演員近乎沒什麼唱，是以念白發展出音樂性。第二、第三幕的唱腔逐漸增加，爲什麼會有這種差異性？此外，第二幕音樂較傾向宗教性，第三幕似乎較向東方的民歌靠攏，也比較活潑，不知道這樣的觀察對不對？

答：〈八月雪〉第一幕裡，劇情處於鋪墊的過程，我使用大量的韵白和京白。交響樂團多次出現帶有宗教性的音樂動機，預示戲劇的發展和衝突。

在第二幕，劇情展開後，戲劇性的渲染和強烈與低徊的對比，使我想到運用男高音/男中音的重唱和京劇演員（慧能）的說唱互相問答。

隨後我在舞台上設計了一個音樂和戲劇的三重空間，無盡藏京劇風格的唱腔伴隨著哲理思緒的表述，帶有對人生和宗教的深刻反省和嘲諷；同時交替出現的戲劇女高音的獨唱，伴隨宗教性的靈歌色彩；舞台後方的慧能剃度受戒場面是佛教的莊重感。

此一三重空間方式在慧能登壇說法的時刻，再一次加強運用。這三重空間同時在舞台

大陸旅法作曲家許舒亞與〈八月雪〉

上並行出現，給觀眾一個想像天地，這也是傳統歌劇和京劇中不常使用的體現手段。在第三幕，主要人物使臣薛簡、以及法海，在慧能圓寂前等唱段中也含有歌劇宣敘調的色彩。而慧能圓寂後，歌伎出現在大自然的雪景中的唱段，高亢激情又含滄桑感。最後一場「大鬧參堂」多人物、多場面，音樂突出強烈的戲劇性和交響性。再度出現富有民間音樂特徵的大合唱中，歌伎的唱段開展、穿插其間，〈八月雪〉全劇結束。

問：您過去的作曲經歷曾將東西方樂器結合在一起，請問這些經驗是否提供您創作〈八月雪〉更多的靈感？

答：作為一部新觀念和新處理手法的歌劇的嘗試，在〈八月雪〉的創作過程中，我與導演在主要的觀念上，經常不謀而合。例如：大膽使用韵白和京白講述劇情，打破京劇中的音樂模式，突出戲劇的衝突和音樂的聯繫。音樂本身具有完整性和劇劇性。身為作曲家，我認為傳統京劇的劇情發展，尤其是文武場面主要靠京劇樂隊和打擊樂器來發揮氣氛。因此，在〈八月雪〉的音樂中，我結合了京劇和中國打擊樂。一些主要人物的唱段和合唱的唱段中，則融合了京劇和民間音樂的特徵。希望能在〈八月雪〉中體現東西方文化的自然融合。

雪地禪思

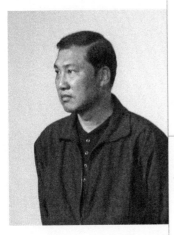

副導演曹復永看《八月雪》

曹復永 vs. 神秀（台灣戲專京劇團團長、八月雪副導演、名小生）

他通常第一個到排練場、最後一個離開。當演員都忙於排戲、出任務時，他經常在場邊默默搬道具；他抱著學生般謙卑的心態，接下副導演的任務，一心想「跟高（行健）導演學」，卻意外接下神秀這個角色。他是台灣戲專京劇團團長、〈八月雪〉的副導演曹復永。

老戲迷心目中的曹復永，印象可能來自於「雅音小集」時代的第一小生，當年他和郭小莊搭檔的合作，曾締造過多少風靡一時的文化盛事。近年來，曹復永在舞台表演之餘，一方面接掌劇團行政，另方面也逐漸發展導演專業。

〈八月雪〉對他而言，是個先進、前衛的戲劇經驗。身為一團之長，身兼副導的曹復永，面臨的挑戰和壓力比任何演員都大。排戲初期，他得克服心理障礙「放下身段」接受一個從來沒有過的「非小生」角色。一方面得從旁協助高導演排戲，同時抓緊繁瑣的團務。

高行健在十一月中旬，因過度勞累引發高血壓、不克出面排戲，這段時間，他挑下重負，自己也因壓力過大而血壓升高。對於〈八月雪〉這齣戲，曹復永寄予厚望期待此劇能

145

在國際舞台揚名。

以下是對副導演曹復永專訪內容：

問：請談談您演出的角色，和您在劇中擔任的副導演工作。

答：一開始，高（行健）導演就請我協助他，因為整個劇團幾乎都參加演出，而且他知道我過去有導戲的經驗，可以分擔他的責任，很早指定我當他的副導演。我這副導演最主要的目的，還是在跟高導演學東西，我願意配合他、輔助他，重新學起。

高導徵選演員時，我並沒有參加徵選，而和他一起坐在台下觀看，後來導演說：「你也上台，客串徵選吧！」我上台時，拿小嗓唱了段「飛虎山」，導演說不錯「你就來神秀。我當時感覺，這神秀可能是個小生角色。等到作曲家許舒亞來台灣，我也唱一遍給許舒亞聽，他也說不錯，要再跟導演溝通。我那時一直認為自己是個「小生神秀」。

後來劇本和總譜送到劇團，我一聽才發現完全不是那麼回事，根本不是個小生角色，既沒有唱段，也不准我用小生的小（假）嗓發聲念白。高導說：「你就是個人物神秀」我那時才恍然大悟，不要再去扮什麼小生了。

那時候我忽然產生很大的心理障礙，我就要放下我的身段了，因為我一舉手一抬足，就是小生。從一拿到劇本的時候，我就自己編了個小生，導演看了也笑：「這不是個

雪地禪思

146

「小生，他就是神秀、就是個禪師，他是個人物」，他是北宗的大師「你就盡量用你的本嗓念。」

我跟導演說：「我的本嗓可能很吃力」，因爲從小練假嗓練了四十幾年了。他說，不要緊「你就發展一種聲音嘛！神秀的聲音！你就去練」那對我來說很辛苦，我每天練，嗓子都練破了，有時候還開車到山上去練，怕吵到別人，我偷偷摸摸，不敢在校園練，怕人家會笑我：「曹團長怎麼用這個味兒練嗓？」那會很不好意思。

剛開始，導演還不能接受我這個神秀的味道，他說我「京味太重」。我說我是南方人，沒那麼大京味兒，他說「還是有京味」。我一直在調整，十月底導演才接受我，說「好了」，就保持現在這個「模子」。

問：你調整多久？

答：我調整非常久，可能比別人調整還久。因爲像老生（葉復潤等）他們原來就有本嗓，比較不吃力。導演用在我身上的時間也比較久，剛開始導演對我們整個團的發聲都有不同的看法，他也不直接糾正，而是漸進式調整，我們漸漸發展、自創出一種聲音，適合這齣戲、這個舞台，我們不是京劇、也不是歌劇，它就是「八月雪的聲音」。

問：一開始，除了發聲方式的困難，那身段呢？

答：我一開始爲神秀編了很多身段，有禪師的味兒，舉手抬足很有精神。導演不要，他

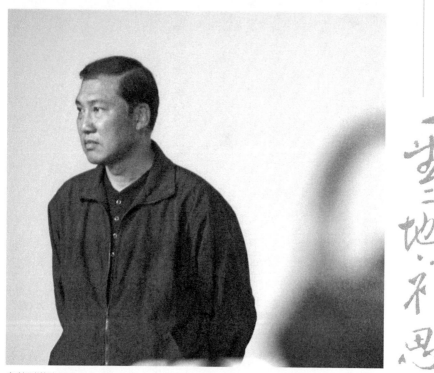

身兼副導演和演員的曹復永在〈八月雪〉中擔負重任。（郭東泰／攝）

雪地禪思

說：「你只要把手垂直放下」，手裡發著佛字，心裡想著這件事情，「你暫時不要有動作」，我經過一個禮拜沒有動作以後，自然就沒有動作了，習慣了。

其實我們習慣一件事情很快，但「你要不要去習慣」這個過程就很慢。掙扎的那段期間會考慮要不要這樣做。一開始的掙扎是，沒有身段那小生就不美了，但導演不要京劇的肢體語言，他要你本身的語言和內心的語言。本來（內心）的聲音、劇本的聲音和神情的聲音，這就是「八月雪的聲音」。看〈八月雪〉，才聽得到的聲音。

問：你對神秀這個角色的認知如何？

答：神秀在劇中分量並不重，但角色本身蠻重要的。他是北宗創立者，和六祖慧能一北一南分庭抗禮。他原本很想當禪宗六代傳人，可是他又不想表態，他有個內心的掙扎過程，當五祖說，「各去作一偈」時，他開始掙扎，那時他認為自己最有希望，已穩操勝算。因此透過偈表達心意，大家還朗誦他的詩，那一剎那，他得意的不得了。後來卻發現六代傳人不是他。

神秀在舞台上最後那句話很重要，他向五祖辭別時說：「中原遊方，好多長些見識。我師珍重。」他走的很驕傲，你看不上我不要緊，我自己找一片天。導演說，「你要驕傲的給我走下去，讓觀眾知道這是個人物！」他即使沒被他師父看上，還很有自信

的走出去，但並不是離開師父、走出去就完了。離開師父以後，他開創出一片天。

問：這段時間您在高導演身旁一起工作，他的工作方式如何？你對他的體認怎樣？

答：我覺得他做事的預備工作做得很好，他所有概念都在他頭腦裡頭，第一他不會亂。有時我們會顯得亂，他會告訴我們不急。因為一切都在他掌握中。他把場次按歌劇總譜的第幾個小節區分，他很用心、分很細膩的動作，做任何事情一定要分的清清楚楚。

每排到一個階段，才把宗旨告訴你，這場戲的目的何在。

這一點讓我很佩服，以前我們導演，一下子就要把事情告訴別人，但人家沒辦法一下子消化，他不急著告訴你。先告訴你走位的位置，再告訴你念詞的精神，排完一場戲後，才說出這場戲的重點何在。你要演出內心戲，無論扮演什麼樣的角色。例如：我演神秀，他先告訴我，要把聲音放出來、手向下擺、最後他說：「你是個人物，你要抬頭走出去」。

這齣戲由他一手編導，他排戲後，你會很想聽他講話，聽他講一個哲理、看法。有些東西是我們意想不到的，突然就被他點悟了，第二天排戲時，神情就出來了、領悟到了。他點的是你內在的感覺。這一點內在的感覺很重要。

團員有時會說，導演你乾脆就講這個故事、情節給我們聽好了，他才說，十個和尚有十個不同的樣，我要的是畫像裡面的人物，我不要千篇一律，我要不一樣的神情，你

雪地禪思

自己去抓、去創造。每個人的創作就出來了。無形中，演員就形成一種不同以往的創作。

問：你對〈八月雪〉有什麼期待？

答：我期望這是個一鳴驚人的作品，提到國際舞台上時，台灣戲專京劇團能夠有個代表作。

以前我們導演，群眾演員無論十個人、八個人都一致，龍套啊、武士啊都一樣，導演把陣都排好了，愈整齊愈好，這次不一樣，這個沒陣。導演告訴大家，你們十個人自己去編出一個陣來，最後告訴你，「好看，就是這個樣子。」你記住了，這是這樣。十秒後，再換一個姿態。他導戲的概念，和大家都不一樣。演員無形中，就被激發。

不要說我這副導演跟他學，我相信很多演員一定也從他身上學到，戲不見得要按以前那樣子排，也可以用很多不同的方法排。大家接觸到新觀念、新工作模式、新的表演方式……未來一有新作品時，也可能切入的更快。未來大家可能不會再接觸像〈八月雪〉這樣一個先進、前衛的表演，但接觸任何新戲肯定會更快進入狀況。

問：排戲至今，〈八月雪〉是不是帶給你一些啟發？

答：從排戲到現在，這戲給我的感覺是：任何戲可能要從內在開始，而且你還必需很靜的

去接受一些事情。動作是靜的、神情也是靜的，任何肢體動作可能都要從內在發起。

當你讀了劇本以後，還必需靜下來去想，「從內在發起，這是一個什麼樣的角色？」從排戲、讀劇本，一直到發聲音，我覺得高導演就是在一個內在跟一個靜之間，來薰陶我們把這個戲呈現出來，而且還有一股說不出來的精神凝聚力，精神一定要凝聚，集中一個點，然後靜下來，再從內心發出你的神情、你的聲音。

抓住這個精神，這個內在的感覺，抓住這個靜，這個戲會呈現出完全不同於以往的風貌。對我們來說，這是個全新的表演，這一點蠻重要的。導演不希望你有太複雜的東西，可是靜和內在、精神凝聚，都太難了。

152

八月雪

演員眾生相

吳興國 VS. 慧能

〈八月雪〉的每個演員都像是來「修行」的」，吳興國說。

十六年前即自創當代傳奇劇場，以「慾望城國」揚名國際，能編導、能表演、能歌

吳興國思索如何呈現慧能的神態。（郭東泰／攝）

唱、能舞蹈；演過電視、電影、京劇、舞台劇的吳興國，自認什麼角色都難不倒他，獨獨〈八月雪〉讓他經歷前所未有的困惑，他把排戲以來的心路歷程，畫分為三個階段。

吳興國說的第一個階段，從高行健在九月中旬開排第一幕第一場戲算起，為了這場戲，高行健

用功的吳興國在排演空檔依舊忙著練功、看譜。（郭東泰／攝）

雪地禪思

磨了整整一個月，演員普遍受挫「連像我這樣的演員，挫折感都很大」。此時，導演最常說的是：「不要這個、不要那個」，凡是來自京劇表演程式的肢體動作、聲音，就連殘存在他身上的京劇痕跡，統統被高導演「一刀殺過去」、「他就要你完全放下」。

此時，他的疑惑代表所有梨園行共同的心聲：「既然找了京劇演員來，為什麼又全部不要我們的武功？」他感到武功被廢、綁手綁腳。「一片片被他剝落」，覺得「我完了，我只能聽他的」。

吳興國（飾慧能）在「開壇」這場戲裡開悟眾生，表演過程中他自己得先調整一番。（郭東泰／攝）

排第一幕的後半段時，吳興國進入第二個階段，他知道大概的方向、揣摩導演心思，可抓到部分的準確度，但也不時失靈。

一路排戲過來，重視「此刻當下」的高行健，不時會在排演時立即對著演出中的演員叫「好」，常被誇讚「好」的吳興國，抱著「隨時

可能被打敗」的心情，在無數個「好」之間，區分出層次，揣摩導演為何說好、好在那裡？

到底是「我這一部分很好？還是全部很好？」或「好在他的想法，還是我的發揮？」抑或「好在我靠著演出經驗完成了他的想法？」是「導演非常滿意，還是他仍然有一點點不滿意？」

排到第二幕「受戒」、「開壇」兩場戲的時候，吳興國依照高行健指示：「什麼多餘的動作都沒有了」、導演要他「先抬起一隻手」再「合什」，他都照做了，這時候導演又說話了：「慧能是一個獨特、非常有個性的人，我不想把他變成神或是宗教領袖。我要的是一個大思想家、一個輝煌的形象。」但「他又是一個凡人，有普通人的幽默感、聰明、趣味，甚至狡獪」。

吳興國當下竊喜：「突然間得到一個可以發揮的大空間」。

這個慧能也可以是凡人，高行健講的是「當下自悟本性、找到自己的佛性」，慧能已經成佛，自在而瀟脫，他是生活化的，不在乎說法的態度。

吳興國進而分析高行健的導演方法，「他先把你綁死了，再開始放」，等「你快喘不過氣來，他開始給空間呼吸」，但「這時候才給你，你不會再任意使用這種自由」因為已經知道他不要什麼了。

158

当演員自認身上的長處被拿掉、被打擊到信心幾乎全垮的時候，「他馬上又鼓勵你」，而「他就游走在危險的邊緣」，吳興國感覺這是高行健「事先就計畫好的步驟」。

越過了嶇崎迂迴的摸索階段，排戲愈到後期，吳興國愈來愈像個「禪師」，言語間充滿機鋒。他也愈來愈找到一種遊戲般的樂趣：「傳統京劇底子愈雄厚的演員，在這齣戲裡會玩得愈開心、愈有創造力」。

第三幕三場的「大鬧參堂」，慧能已去逝，吳興國卸下演員的身分，更是可以

慧能在耄耋之年圓寂，吳興國表現出老和尚的智慧。（郭東泰／攝）

〈八月雪〉演員眾生相：吳興國 VS. 慧能

冷眼旁觀。這場戲是高行健一來排戲時就宣布，這是他最重視的一場戲，「其實演了半天戲，就是為了這一場」，但高行健卻在此時犯了高血壓宿疾，不能親自排戲，編排「大鬧參堂」群眾場面的任務就落在編舞林秀偉、副導曹復永和他身上。

此時，吳興國跳脫出「純演員」的角色，在場邊猛做筆記，幫忙調配位置、給建議，但他說：「其實當演員才是最幸福的」。

排演〈八月雪〉這個戲的過程，讓吳興國真正有機會理解高行健的小說「靈山」的意境，和文集「沒有主義」裡的想法是什麼？而「他背後的想法，其實才是演員創造角色的依據」。

蒲聖（族）涓 vs. 無盡藏

摒棄世界、看不上塵世男子的女尼無盡藏，毫無疑問是〈八月雪〉中，性格最特異、最具神秘感和戲劇張力的女角。想當然爾，這應該是女演員心目中，都想極力爭取的角色，但主演無盡藏的蒲聖涓說，當她發現自己「竟然」當上了女主角的那一刻：「真是晴天霹靂，這種事情好像不大可能發生在我身上」。

怎麼會這樣？口直心快的蒲聖涓，第一是不習慣，她攻青衣以往「大角派不到我」，她「只能在中間卡位」。女主角的重任一下子降臨到她身上，直覺是：「我可以承受得了嗎？」

再說，她家庭幸福美滿，還有兩個可愛的寶寶，「我不是無盡藏那種人」，劇本左看右看「實在無法了解無盡藏到底在煩惱什麼？」

時間倒回去說，當初高行健公開徵選演員的結果一公布後，所有的老師看到她都說「蒲聖涓好好加油啊！練練腳步，練練嗓子呀！」結果等今年四月高行健來台灣戲專劇團上課，大夥兒才發現這不是京劇，導演又說，這也不是舞劇、歌劇。真是一頭霧水，原來白練了半天的功，「導演什麼都不要」完全打破京劇程式。

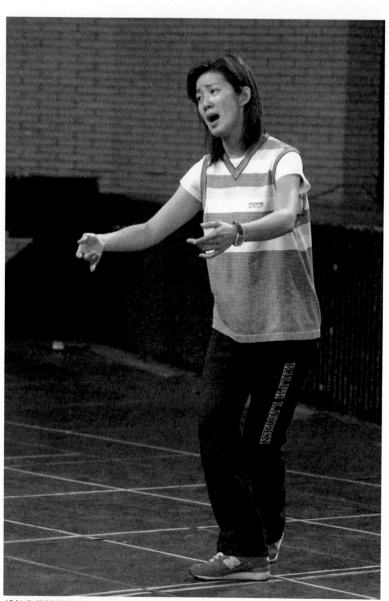

扮無盡藏讓蒲聖涓吃足苦頭。（郭東泰／攝）

雪地禪思

四月起，陌生的課程一波接一波，聲樂指導蔡淑慎的發聲課、編舞林秀偉的肢體舞蹈。一面開始嘗試「聲樂式」發聲，去小嗓、用大嗓練聲音。

更累的是肢體課，林秀偉放歌劇音樂，教大家「用頭、用腳、用心靈傾聽」，她實在難以體會。印象最深刻的一堂課，連站一個小時，還要「想像火山噴發、熔化」、「像水草一樣漂浮」。當時一到〈八月雪〉的上課時間就是痛苦時間。

九月中旬，高導演來啦，還帶來了〈八月雪〉歌劇總譜和Demo（示範音樂帶），總譜一翻開，全是陌生的「豆芽菜」，還得按譜幾拍幾拍念念。從小到大受的京劇訓練，此時好像全

剛扮無盡藏的蒲聖涓對扭腰的動作仍感不自在。

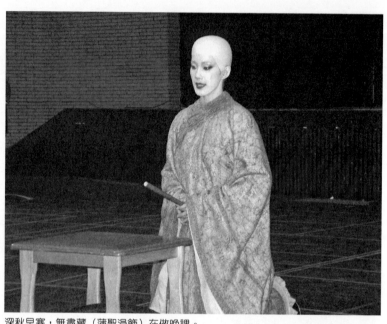

深秋早寒，無盡藏（蒲聖涓飾）在做晚課。

雪地禪思

用不上了。

　蒲聖涓面臨的第一個難關是要用大嗓說話。青衣在台上一向用小嗓，知道如何能控制自如。但導演不准演員用小嗓，排第一幕時，導演要求她用大嗓念白，她用盡全身的力氣喊嗓，但導演還說不夠大聲「重來」。結果第二天她就生病發高燒，接著感冒。有段時間，全由Ｂ卡司的王詩韻上場排戲。那陣子蒲聖涓壓力特大。

　肢體動作方面，也全看導演安排，如果導演說「可以」，她就比較安心點，但某些動作，仍讓她不時感到「彆扭」。

　排戲一個月，好不容易才過了難關，演出終獲肯定，第一幕總算是

164

「定下來了」。接著第二幕的示範帶一寄來，蒲聖洎又傻眼了，從大嗓轉小嗓最心驚，更難的是抓拍子。

身段程式也一樣困難，從小學戲，全靠老師一板一眼示範給你看，模仿的愈像愈好，這齣戲要的是演員自己創造。剛開始，大家全都愣住了，無法理解導演到底要什麼？

直到第二幕，她慢慢揣摩怎麼去表演瘋尼無盡藏，真的開始想像自己是水草慢慢在漂浮，而導演也說「好」。這時她才感受到前面過程雖辛苦，收成仍是甜美的。

另一個收獲來自和不同領域的專業工作者互相激盪，這讓她「既恐懼又興奮」，比方說，她從音樂總監李靜美身上，吸收到不同的發聲方式，體會到西洋聲樂和京劇發聲各有優缺點。她「從來沒見過像高導演這麼有內涵、有學問的人」，雖然導演對藝術的要求非常嚴格，讓她嘗盡苦頭，但他總是非常委婉的先誇大家的優點，再要求某些部分「修一下」，這種處事待人的態度讓她非常佩服。

〈八月雪〉演員眾生相：蒲聖（族）洎 vs. 無盡藏

朱民玲 vs. 歌伎

扮過嬌嬈蕩婦「潘金蓮」、演過從奇醜變絕美的「美女涅槃記」，似乎什麼角色都難不倒的朱民玲，這回遇到讓她尷尬的角色。

她在〈八月雪〉裡扮的歌伎在高行健的設定裡是個「精神」，她跨越了唐代二百五十年時空，有時像是無盡藏的 O.S.（代言人），有時又像個多面夏娃，或跳脫身分或進入角色；既要婀娜多姿，還得非常灑脫，這尺度該如

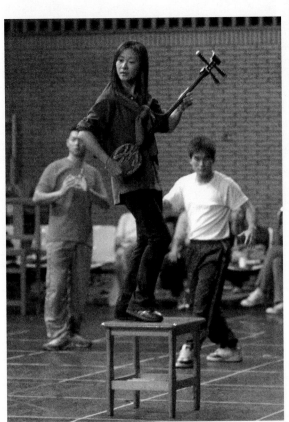

朱民玲懷抱三弦扮演歌伎既得嬌嬈，還得「非常灑脫」。

（郭東泰／攝）

〈八月雪〉演員眾生相：朱民玲 vs. 歌伎

何拿捏？讓朱民玲有些「用腦過度」。

朱民玲曾以「潘金蓮」達到演藝顛峰，儘管不缺創造人物的經驗，但這回的〈八月雪〉無法套用過去任何成功的模式，一切打破了重來。她過去演的新編京劇，再怎麼樣也不脫傳統戲曲「手、眼、身、法、步」的規範。

可〈八月雪〉導演高行健不許套用京劇程式，他給的空間很大、讓演員自由發揮，麻煩的正是這空間太大，演員得自行腦力激盪，當導演不要京劇程式的時候，該怎麼演才好？

「他給你一個很大的範圍，讓演員自行創造，他先不談對不對，而是讓你先做做看。不對，再繼續激盪。」而這種激盪，卻是在「激盪原本不屬於我們的東西」、她得從傳統京劇功底提鍊出不屬於傳統的身段，這個過程高度消耗腦力，和以往消耗的是體力，迥然不同。

剛開始，朱民玲對歌伎這個「精神」感到虛無飄渺、一籌莫展，導演清描淡寫的表演指示，猶如禪語，同一句話每人理解不同，「不能說懂，也並非完全不懂」。對同一個角色的某些指示，聽來似乎還相互矛盾。

比方說，他要求歌伎得「婀娜多姿」但又要「非常灑脫」。對花旦而言，嬌嬈、婀娜多姿很容易辦到，她試著每次走台步的時候，都有些微不同，有時腰部多扭動一下，導演

雪地禪思

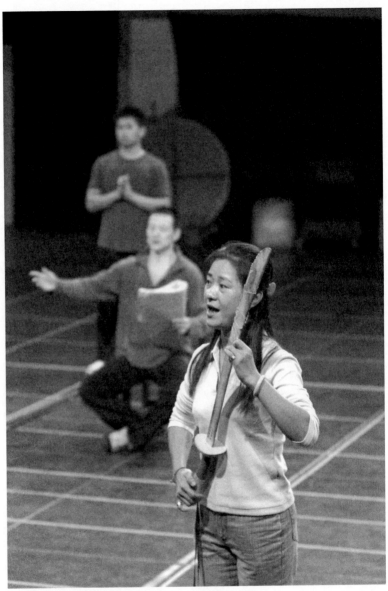

〈八月雪〉演員眾生相：朱民玲vs.歌伎

朱民玲扮的歌伎是個跨時空的「精神」。（郭東泰／攝）

斥，「有時候只做一次就過關，反而會很驚訝」。她認為，創作本身就是在尋找相同、靠

她不斷在摸索「灑脫」這個部分，一直在尋找這個「點」。不論從念法、動作上，都嘗試不同的表演法，排演時，導演要的就保留下來，不要則換。

在和導演不斷的「激盪」當中，朱民玲倒不會因為表演被導演「退貨」而沮喪或排

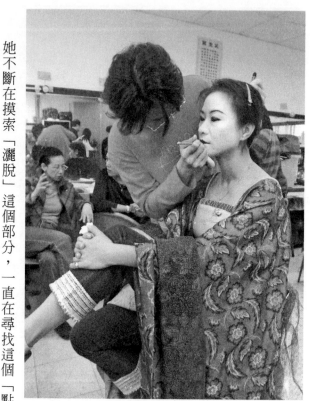

在以和尚、尼姑為主體的〈八月雪〉中，朱民玲扮的歌伎是少數可以盛裝亮相的角色，化妝過程也特別費工夫。

（郭東泰／攝）

雪地禪思

在排戲現場當下誇「好」，她趕緊記住，就這模子「定下來」。

「灑脫」兩個字可就沒有那麼容易理解了，對京劇演員而言，這兩個字最多用於生角，且角該怎麼灑脫，才不會導致「男性化」？這就尷尬了。

近的品味，導演希望戲好，演員同樣希望能夠「找到更好的表演方式」，就在這種「激盪」中，她發現自己「原來可以這樣唱、這樣演」，也能更加了解自己的潛能，這就是收穫。

對她而言，高行健是個「溫柔而嚴厲」的導演，他的語氣永遠那麼溫婉，從來沒有一句重話，更別說罵人了，但他只需清描淡寫幾句話，就可以讓演員感受到壓力，因此這種溫柔「更恐怖」。

儘管如此，朱民玲說，她很喜歡這種工作方式，「無形壓力，對演員是好的」。她認為，高行健的處事（世）態度，如果換成私底下「人與人之間的相處」也非常好，套句。

世代的話，她說：「導演他這個人ＯＫ啦！」

閻循(倫)瑋 vs. 作家

「排戲的時候，我一直感覺自己演的角色就是高行健自己！」演「作家」的閻循瑋說。

閻循瑋原本沒參加〈八月雪〉演員徵試。

而高行健原本屬意扮演「作家」的演員，是由吳興國一人分飾二角，但因作家和慧能兩人在第二幕時即相遇而作罷。之後，他邀請話劇演員金士傑擔綱演「作家」，稍後金士傑又因檔期緣故不克參加演出。輾轉之後，高行健將這個重任委以閻循瑋。

「作家」這角色，戲分不多但分量十足。

由於高行健之前選了金士傑，閻循瑋在排戲時一直想跳脫京劇式的表演，向話劇的表演型式靠攏。

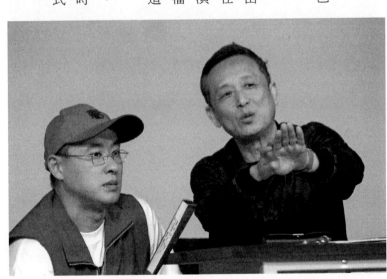

扮「作家」的閻循瑋正仔細推敲高行健的每一句話。（郭東泰／攝）

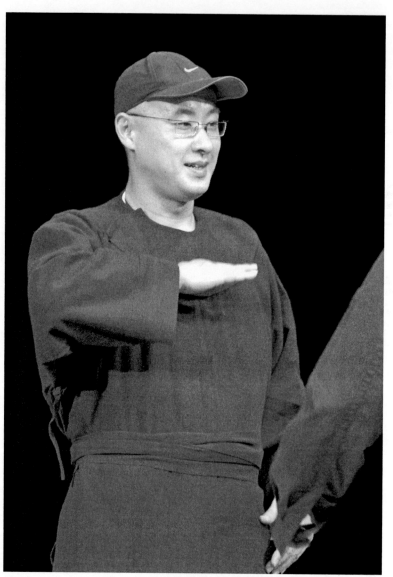

閻循瑋（左）扮演「作家」一角，一直認為自己演的這個角色其實是高行健自己。

（周文郁／攝）

閻循瑋的妻子是歌仔戲名角許亞芬，他本身曾執導過不少歌仔戲。從民國八十年起，他就參與河洛歌子戲團的「天鵝宴」、「殺豬狀元」等戲的導演工作。因此，他在排戲時，特別注意聽高行健說些什麼？觀察他如何導戲？也特別仔細分析劇本在講什麼？甚至直接找高行健溝通，想得到導演第一手的演出指示，因為，這是高行健自己編導戲的戲，

「他自己最了解八月雪」。

閻循瑋舉例說，他在場內和歌伎對話時，兩人永遠相隔好幾公尺，因為他倆是猶如「幽魂的精神」，來自另一時空。他倆在觀看眾人，彼此得保持「關注的距離」。最後一場戲「大鬧參堂」，作家彷彿「隱形人」遊走全場，閻循瑋模擬作家的心態，應是「好一場遊戲」都「出自我的手筆」。

他也琢磨「觀者心跳」這句詞很久，「凡有心跳的，就是活人」、「有觀看就有批評、有自律」。

從一個導演的角度看高行健導戲，閻循瑋說，高行健經常說「很好」，卻從來沒發過脾氣：「導演不發飆，這實在太少見了」，他認為，高行健如果不是修養過人，就一定是「在壓抑」。

〈八月雪〉演員眾生相：閻循（倫）瑋 vs. 作家

大和尚群相

　　他們這一幫大和尚，各自有「顏色」：有黃、有紅、有黑、有綠，猶如羅漢展現出一股雄風，在〈八月雪〉眾生相中，自成一路非常意象化的人物類型。

　　他們多為名角，過去都有挑大樑的代表作，但這回在〈八月雪〉裡，他們多則兩場戲，有的還驚鴻一瞥，只有五句詞。如果按照過去的標準，他們看到戲分這麼少，絕不肯接這種戲，這回算是開了例！

　　談到參與這回演出的機緣，很多人坦承是衝著諾貝爾文學獎得主高行健而來。演瘋和尚的齊復強說的直接了當：「就想演齣諾貝爾獎得主的作品！」生平頭一次參加演員徵選的葉復潤也說：「就想沾沾他諾貝爾獎的光，進軍國際！」

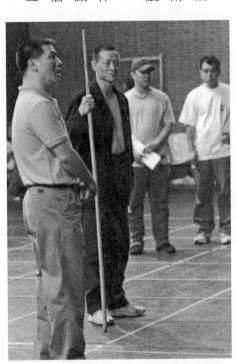

印宗法師（唐文華飾）（左一）和慧能（吳興國飾）（左二）在〈八月雪〉中有精彩的對手戲。

曾以新編京劇〈徐九經升官記〉引起舉國上下矚目、同時締造國家劇院一再加演京劇

紀錄的葉復潤，近年來因為「沒遇到合適的劇本」淡出舞台。

從來沒主動爭取過演出機會的他坦承，當初一聽說高行健要執導〈八月雪〉，曾主動

向台灣戲專校方爭取主演慧能，還參加了公開徵選。雖然，導演老早設定好了心中人選，

他並未得到這個角色，而扮演慧能的師傅五祖弘忍，但是他仍感到「光是參與就值得

了」。

排戲的過程中，葉復潤不斷觀察高行健，他認為高行健是個「很內行的人」，他對心

靈、對戲劇專業都很內行。他也對高行健一再強調，〈八月雪〉是「非京劇、非歌劇、非

舞劇、非話劇」的概念頗認同，他就想要在國際間樹立一個獨特劇種，希望這戲在百年後

還能「留下來」，他認為，這回的收穫可能「這輩子享用不盡」。

演戒律師的劉復學說，這回是個全新的嘗試。近五十年的演藝生涯裡，劉復學曾嘗試

過影、視、京劇、話劇各式演出。他很快駕輕就熟，導演也頻誇他好，但私下算算戒律師

只有「五句台詞」，忍不住還是半撒嬌的跟導演抱怨：「你這蹧蹋演員嘛！」

演印宗法師的老生唐文華則形容，排〈八月雪〉是個心靈沈澱的過程。

唐文華近期代表作不斷，幾乎是「一年一齣」，他也是〈八月雪〉演員中較少見的

「沒受什麼挫折」的演員。他說，要參與這回演出主要看「放不放的下架子」？他戲稱自

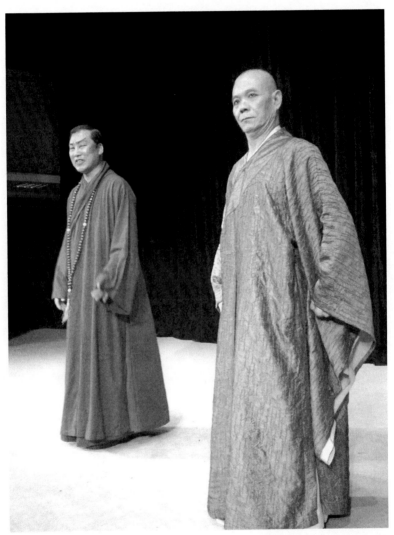

〈八月雪〉演員眾生相：大和尚群相

戒律師劉復學（右）在〈八月雪〉中只有五句台詞，但衝著高導演的諾貝爾獎光環仍願意參與此劇的演出。

葉復潤（右）扮五祖弘忍，曹復永演禪師神秀，劇中兩人分別為傳衣缽、得衣缽而大傷腦筋。

雪地禪思

齊復強扮的瘋和尚，氣勢、扮相都十分突出亮眼。

己是「揣摩上意，先喪失自己」，先按著導演的指示演出，一面察顏觀色，看看導演對自己念白輕重的反應如何，再做調整。「盡可能體會導演要什麼」。「被導演所說的吸引，就完全進入意境了」。

唐文華也是志在參與，此劇的班底是以台灣戲專劇團演員為主體，來自國光劇團的他自覺有些「尷尬」，「不搶風頭、不求表現，到位就好」，但他的表現往往讓和他搭檔演對手戲的演員感受到「壓力」。

演法海的莫中元，過去曾參加過禪修班，對慧能的生平和言論下過一番功夫。他坦言，高行健的境界太高深，他無法參透。剛開始，他也和大家一樣掙扎在「四不像」之間，他感覺這戲的身段步伐較靠近京劇，唱腔和音樂的部分向歌劇靠攏，讓他學習到比較多的部分正是音樂。

〈八月雪〉演員眾生相：大和尚群相

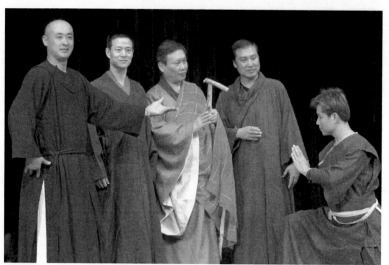

〈八月雪〉第一次試裝時，作家閻循瑋（左一）和眾和尚一起亮相。（左二起為吳興國、葉復潤、曹復永、黃發國。）（周文郁／攝）

扮惠明的黃發國，一度曾淡出表演舞台，赴日本學習舞台監督。他自認比其他師兄弟都「前衛」，導演指示的「放下架子、忘了自己是坐什麼科」的概念，許多師弟一開始都無法接受，他常在排練場邊「勸」大家「試試看嘛！」

黃發國解釋，傳統戲曲演員一上台，師傳就要求得「端膀子」，但高導演常要求大家「鬆弛」，這種「鬆膀子」的姿態，有些人會嫌醜，覺得很難接受，他的觀念較開放，所以會主動勸勸師弟。黃發國認為，既是「佛法無相」，大家就得各自尋找美姿。

雪地禪思

眾生相

「如雲的呼吸」、「像一群虎頭鯊行走」……行者慧能獲五祖弘忍睞得法傳衣缽，僧人惠明等不服追殺在後，〈八月雪〉第一幕第三場的追趕戲從十月中旬排到十一月中旬，演群眾的七八位武行演員在排練場上匐伏翻滾、一躍而上，用盡各種力氣，就是差那麼一點點，還是得「再來一次」，到最後，大夥兒連算這是第幾回排戲，都覺得「累」。

這批群眾演員有頭路武生、頭路丑角、頭路小生，套句梨園行的慣用語，這回他們全來「跑龍套」，台詞最多一兩句，但從第一幕到最後一幕，他們幾乎都有戲，時刻不可或缺，他們在舞台上演出的時間加一加，比一些有角色的演員還多。

以往京劇演員排戲，導演把一切都設定好，說身段、分析人物、對唱腔，甚至還示範給你模仿。但高行健的導演法被武生孫元城形容為「反方向導戲」，他不會告訴你「故事、節奏、人物個性、年齡……」，一切「請大家自己看劇本」武生李國興說。

高行健既不要京劇程式，也不要西方現代舞的程式，他「不要這，不要那」逼得演員和編舞得「去找別的東西」。「他讓你自己編。等編好以後，你就是他，他就是你。」孫元城觀察。

象人排群象戲耗費苦心與體力。（左前為編舞林秀偉）

雪地禪思

問題是要「創造」談何容易，李國興認為，導演就要大家「回到自己的感受」去創造新的路子，可是「好多人沒感受到導演要的是自己的感情，反倒變成東抓西抓。」更何況，每個人的感受不同，像導演和編舞之間，演員和編舞、和導演之間，都存在些微落差。

李國興分析，這次演出不同於以演員為中心的傳統戲曲，高行健要的是「整體藝術」，不光演員是主角，連燈光、舞台、合（伴）唱、指揮、導演、舞蹈……各領域的專業工作者都是「主角」，既然各有專業領域，自然少不了磨合。

在磨合的過程中，大家普遍的感受是困惑和不耐煩，攻丑角的張化宇抱怨，「一再試驗」對演員並不公平。連好脾氣的小生趙揚強都忍不住說：「一改再改，讓人有點耐不住性子。」

編舞林秀偉也感覺「挫折感很大」。

好動活潑的許孝存坦承，在一排再排的過程中，他和編舞有些小摩擦，排到後來，實

在是累到「沒有任何想法」就是翻罷！後來他索性來「即興」，排到第三幕第一場慧能「拒皇恩」，朝廷派將軍薛簡徵召慧能進宮說法時，眾僧人在旁譴笑，排戲現場，許孝存靈機一動來個拿頂（倒立），高行健當下叫好，這模子就定下來了。

在第一幕演僧眾、第二幕扮薛簡的武淨曾憲壽也說，摸索的過程最辛苦，但高導演從沒罵過人，反倒給大家不少讚許。他坦承，高行健的境界太深奧，他不見得都能領悟，但在嘗試的過程中，他確信高行健所說，「不動最漂亮，少動最乾淨」的原則真的有道理。

當過導演、排過小品的孫元城說，他理解演員心態，但也確信「每次排戲，都有它的功效」，〈八月雪〉既是個前所未

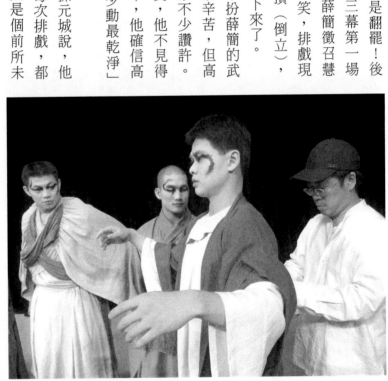

眾禪師試裝，葉錦添（右一）為大家整裝。（郭東泰／攝）

見的創作，排戲過程必定需要一番磨合，過程中，也沒有誰對誰錯的問題，大家彼此磨合，「就看能不能擦出火花」。

排第一幕那場追趕戲的時候，孫元城就從林秀偉身上學到了「感覺呼吸」、模擬動物和海中生物的感覺和節奏。這場戲裡，衆人凶性大發，人類的獸性一覽無遺，他在翻騰的時候，真感覺自己好像是隻「盲目追逐的海豚」。

在第一、三幕演僧人、第二幕演使者的孫元城說，他以前演的都是「老師的東西」，這回是把傳統架子打破了，「我編出了自己的東西」，雖然他自認表現還不夠理想，還沒贏得導演說「好」。但畢竟已經是從有兩百年歷史的京劇制式，跳出來了。過去的他一味模仿，這回是「用自己的條件、情感、表演」在創造角色，既是對自己負責，也對老師負了責。

186

八月雪

創作群聚焦

編舞 林秀偉

「我好像進入他（高行健）的禪寺，先得接受戒律才行！」為〈八月雪〉編舞的林秀偉，形容她創編一些「小創意」時那種戰戰兢兢的心情。

林秀偉的太古踏舞團長期和京劇演員合作，對於訓練京劇演員她都看過了「好像知道他要什麼」，也自信「對禪的體會應該是可以的」，等一進入劇場，她卻不知道該如何動手、動腳、動心……不知該從何著手。

過去她為「太古踏」編舞，會先問自己：「我想做什麼？」這一次為〈八月雪〉編舞，她先問：「我能做什麼？」

「想做什麼」是可以自己去創造什麼，可是這一次為〈八月雪〉編舞，她只能在一個大的運動中，去共同完成一個律動，「我不能去切斷、干擾這個律動。」

最困難的是，導演和她兩人的視野不同，「你看到的風景，和他不太一樣」，「他似乎把劇場當成畫布」，進入這座「靈山」的林秀偉，察覺到處是崎嶇山路，到處都行不通。

有段時間，她編的群舞場面一再被「退貨」，第一幕第三場的群眾追趕戲，前前後後一修再修，許久未能順利過關。帶給她的挫折感很大，幾乎跟吳興國在某個階段的感受一樣，覺得舞（武）功被廢了。

在接受了高行健「似舞非舞」的「戒律」後，林秀偉開始嘗試一些「撥動」或「推送」的小創意，而不是製造或創造動作。每次都做得非常小心翼翼。「深怕又觸犯了戒律」，但也同時設法「一點一點去觸犯他」，看看他能不能接受。

排戲進入尾聲階段，正要排演高行健最在意的一排戲「大鬧參堂」，此刻出現了最戲劇化、最奇特的「戲中戲」，高行健因過度勞累，將排戲重任交給她和曹復永、吳興國，林秀偉形容，這就像是「佛堂把佛（大禪師）關在外面」，只得隨眾生去大鬧！

「這好像是天意，讓他突然不能來排戲，突然間就『斷』了」，林秀偉說。整個事件的發展，很「妙」、有很深的禪意，彷彿高導演也在接受某種天意的戒律，將他阻斷在排練場外。

林秀偉意想不到會在這關鍵的時刻，「可以進去玩一玩」，這個作品終於「也給我進入的空間」，而居然是在排這場戲時，讓她找到了可以發揮的空間。

不過，這位「大禪師」（高行健）的生命韌性也實在夠強的，有段時間醫生宣布他可能得開刀，但他暫擱一旁，又不時出現在劇場來看排演，而且每次看排演他又都有新的靈

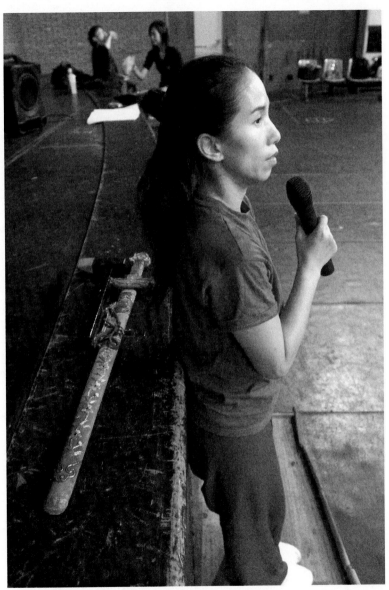

林秀偉懷著戰戰兢兢的心情為〈八月雪〉編舞。（郭東泰／攝）

排群衆戲大不易，林秀偉（站立者右一）和衆人磨合中。（郭東泰／攝）

感和看法，林秀偉的壓力又來了。

林秀偉分析，高導演要的是沒有形體
動作的形體，「以少爲多」的表演方式，
所以他要京劇演員的武功，但又拿掉他們
的程式，在取而代之的過程中，得用凝鍊
的精神和內在的能量去支撐他們的形體，
但如果他們平時就不是貯存這種能量的時
候，即使每天幫他灌氣，還是可能再消失
……。

雪地禪思

音樂總監 李靜美

三個月前，聲樂家李靜美應文建會主委陳郁秀所託，接下〈八月雪〉音樂總監重任，她坦承，時間緊迫、任務艱巨，一開始「真的睡不著覺」。

她禮佛，是聖嚴法師的弟子，聖嚴有四字話時刻在她心上：「接受它、面對它、處理它、放下它。」這四句話不論碰到任何狀況都管用，而李靜美就抱著這樣的心情來工作。

李靜美分析，京劇演員的音樂風格和西方歌劇截然不同，以前是音樂、伴奏聽他們的，唱段尾音愛拖多久就拖多久，「太自由了」。現在倒過來，他們得聽音樂的，得數拍

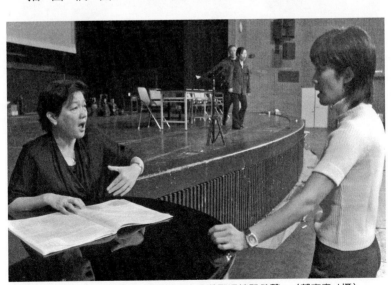

聲樂家李靜美（左）指導〈八月雪〉女主角蒲聖涓練習發聲。（郭東泰／攝）

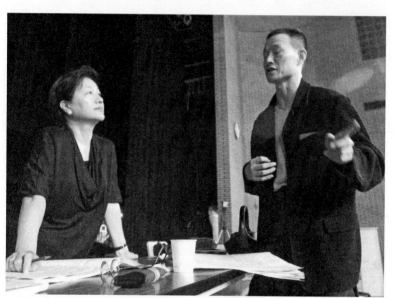

聲樂家李靜美（左）和吳興國切磋如何以唱念表現劇中人的性格。（郭東泰／攝）

雪地禪思

子，連說話的節奏都得在音樂節奏裡頭，李靜美說，這是真正的「隔行如隔山」。

傳統京劇演員的發聲位置多在喉嚨，在比較小的場地，這樣的發聲沒有問題，而這回一方面是場地，另方面，高導演也不要傳統的京劇唱腔，希望離京劇遠一點，而李靜美最重要的工作之一，便是幫助京劇演員抓節拍、找音準、重新找到發音和共鳴的位置，希望聲音能夠傳送的更遠。

李靜美教他們得學會運用橫隔膜，把整個身體當成共鳴箱，希望在大劇院裡的空間裡，仍能穿透交響樂團的伴奏音量。在極短的時間內，她很欣慰看到幾位演員：蒲聖涓、朱民玲、吳興國……等人的進步，但也清楚不可能將京劇演員改造成聲樂家，而是協助他們一步一步往前走。

她又舉了一個聖嚴的開示。某次，聖嚴獨力爬上一個陡峭的高塔，旁人訝異，你這位老和尚怎麼爬得上這樣高的塔？聖嚴的回答是，他沒有想到過塔有多高，只想到「我又走了一步」。

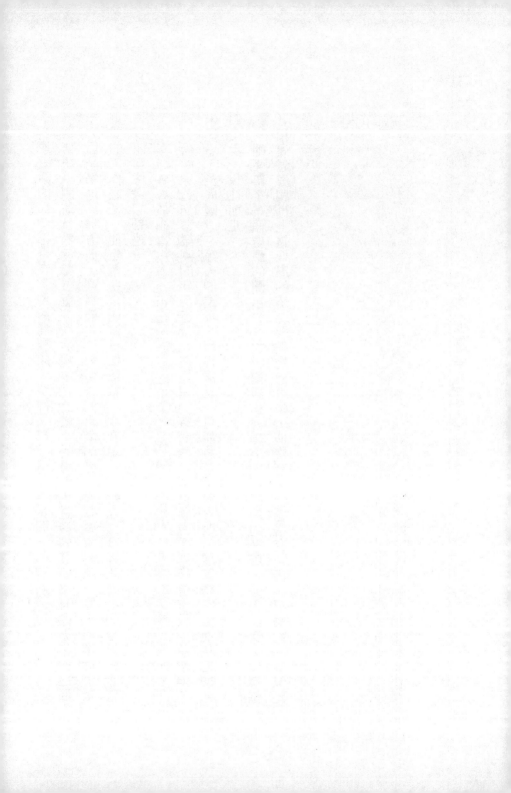

〈八月雪〉是文化的 ®mixture© （混合體），法藉指揮家馬可托特曼 (Marc Trautmann) 說。

他指的既是藝術上的東西合璧；也指人的組合，像他是法國人，這回指揮由台灣京劇演員主演、台灣音樂家伴奏的〈八月雪〉。編導高行健、作曲許舒亞來自中國大陸，現在都定居在巴黎。此外，為〈八月雪〉設計燈光的菲利浦‧葛瑞斯潘 (Philippe Grosperrin) 也來自法國。

在二十五歲那年即成為專業指揮的托特曼，差不多全球走透透，他曾指揮過二三十個國家的管弦樂團。這回和高行健合作的機緣，是法國馬賽歌劇院牽的線，托特曼曾兩度和馬賽歌劇院合作。明年馬賽市政府舉辦的「高行健年」系列活動，他將再度指揮馬賽歌劇院和台灣京劇演員演出歌劇〈八月雪〉。

托特曼在〈八月雪〉開演前一個月，方從法國飛抵台灣。大家擔心他不懂中文，如何指揮以中文發音的〈八月雪〉、如何適時給頭一回唱歌劇的京劇演員「提示」？托特曼一直「老神在在」，剛到台灣的頭幾天，他先到內湖台灣戲專觀察演員排戲，現場以數位錄

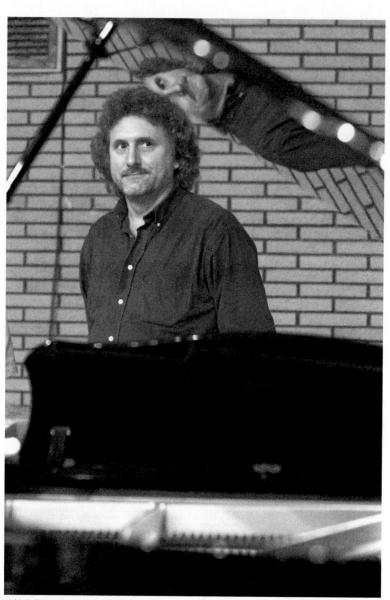

法籍指揮家馬可‧托特曼為〈八月雪〉充分做好功課。（郭東泰／攝）

雪地‧禪思

指揮家馬可‧托特曼在排演現場觀看演員的表演和練習。（郭東泰／攝）

影機錄影，不時在歌劇總譜上做筆記。

等托特曼正式上台指揮演員練唱後，所有人都像吃了定心丸般，覺得之前實在多慮了。托特曼生動的肢體語言和適時給大家鼓勵的親和力，立刻贏得京劇演員的好感，大家一看他的表現「就知道他老早做了功課」。台灣戲專原本想為他做劇本的漢語翻譯，也發現不需要了。

原來托特曼在巴黎早就請人用漢語拼音，把演員的念白、唱詞翻譯好，再逐字翻閱字典「整整翻了三個星期的字典」，他會講簡單的中文，對中文的音感反應相當敏銳，抓住核心音節就錯不了啦。

曾到過北京八、九次的托特曼，過去曾和大陸河北省和北京的管弦樂團合作過，還曾指揮河北管弦樂團在巴黎演出

「黃河」協奏曲。異文化對他而言，不構成障礙，反倒充滿新鮮和刺激。

身為指揮家，托特曼很欣賞許舒亞的音樂，〈八月雪〉以西方音樂為主體，融入中國民間音樂的風情，他覺得是個絕佳的合成。〈八月雪〉的核心主題是「禪」，托特曼曾讀過法文版劇本，就他的理解，禪不僅僅是宗教，更傾向於一種思想、生活和存在的方式。

不過他強調，他的工作並非解釋劇本裡的哲學命題，而是準確詮釋作曲家的音樂。

資深舞台設計 聶光炎

資深舞台設計家聶光炎曾為一百五十多個不同類型的演出設計過舞台,〈八月雪〉是他生平遇到過最大的挑戰。他把這次的舞台設計視為「一齣戲劇生命的成長」,他形容,這次的創作過程如同在「養一個孩子」,看著他誕生,也隨之成長。

〈八月雪〉是齣「具高度實驗性」的新式劇場,「有機性」的因素相當多,著重「此刻當下」的高行健,在排戲現場不時有新的靈感和創意,每提出一個新的舞台設計想法,往往是「牽一髮動全身」,而聶光炎追求精確。

因此,每每「他在劇場排戲,我就在工作室排圖」,從六月迄今,聶光炎已經足足消耗了一千多張的 A4 紙印草圖給高行健看,足見工作量之大。

更有甚者,隨著排戲進度的推衍,這個設計不斷在變「似乎永遠做不完」,得陸續跟音樂、表演、服裝、造型等所有的視覺、聽覺元素「磨合」,舞台空間才算完整構成。

其實這個戲的舞台設計草圖,早在六月間已經大致底定。但當時,聶光炎根據的是〈八月雪〉文本和空間順序設計,沒想到後來演變成一齣歌劇,得和音樂緊密結合,難的是,它同時又有戲劇的段落,和一般歌劇的舞台又有落差。在和高行健一來一往

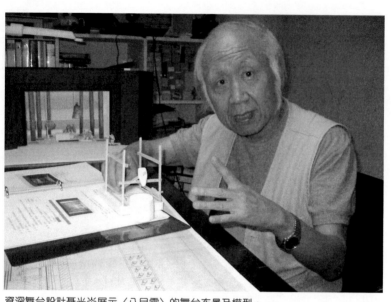

資深舞台設計聶光炎展示〈八月雪〉的舞台布景及模型。

雪地禪思

密集討論後，聶光炎最後依據歌劇總譜的小節畫分場次，總共分了三十多場次。

聶光炎分析，高行健要的是介乎京劇、歌劇、話劇、舞劇「四不像」之間的「像」；「什麼都不是」裡的「是」。他坦承在創作過程中一度相當困惑。

他轉而從高行健的小說《靈山》、文集《沒有主義》、《另一種美學》以及佛學經典《六祖壇經》等尋找創作「密碼」。凡是有助於創作靈感的部分，他還特別圈出來做記號。

《靈山》是他老早就讀過的，但這回做設計時重新閱讀，觀感全然不同。他認為，〈八月雪〉和高行健《靈山》裡描述，他在一九八〇年代沿長江旅遊的見聞密切相關，特別是書中涉及佛教寺廟、儀

式的部分，更提供了他不少創作靈感。

比方說，〈八月雪〉需要一口大鐘，他就對著高行健說：「這鐘你是看過的」，高行健一愣時，他說，《靈山》裡有提到「鐘的大小有一人多高」。高行健笑了。

〈八月雪〉舞台最初呈現的是禪寺的榮景，隨時間遞次衰敗，終為大火吞噬。其舞台空間有幾個基本元素，一是乾淨，捨棄裝飾性，尋求模拙厚實的視覺趣味和現代感，所有的設計都是為表演所用，以呈現「高行健禪劇場」的特色。

舞台建構的元件主要是六根大圓柱，隨戲劇的發展、空間的需求，由演員推移進出，形成流動空間。周圍以特製翼幕系統，構成黑、白兩色的環境，隨燈光變化或明或暗。表演區範圍極大，延伸到前、後舞台和兩側舞台。戲從開場時的榮景到衰敗，以大火作終。

空間背景，採用投影和多媒體系統處理，畫面將融入高行健為〈八月雪〉一劇特別創作的九幅水墨畫，以及畫家楚戈以書法寫的偈語為主要素材。

相當引人好奇的是，〈八月雪〉裡有雪景、火景等大場面，究竟要不要「擬真」？在高行健畫的九幅水墨畫裡，其實就包含有雪景圖和火景圖，清一色以水墨呈現的空靈意象，經由攝影壓縮為圖檔，演出時將搭配多媒體疊映和燈光以營造意境。

〈八月雪〉的舞台基本元素看似簡單，落實為舞台設計時，「愈簡單的，其實愈困難」，聶光炎說。看似「本來無一物」的舞台，充斥著「看不見的挑戰」、布滿大小「機

關」，一個凸起物，可以是經壇、戒壇、法壇，舞台前方有水塘也有火塘，還有更多大大小小的物件隱藏其中。聶光炎都以電腦圖畫好每個道具的位置。

這舞台含四個基本平台，從前舞台一直延伸到後舞台，聶光炎解釋，因爲「一生二、二生三、三到無限」，因此，第四平台位於舞台深處，有時是高出來的堤岸，有時一片平坦。劇中慧能在得了法傳衣鉢，就從這個平台出走、逃亡，隱含高度的象徵意義。這些平台也可升升降降，妙用無窮。

服裝設計 葉錦添

「用顏色做到無顏色」的效果，這是〈八月雪〉給服裝設計葉錦添最大的難題，也是他最想做到的事。

劇場設計經驗豐富的葉錦添，這回擔綱設計服裝和造型，一開始即和高行健達成共識：這是個以現代音樂為基調的東方歌劇，戲裡有很多無色彩的東西，包括舞台等都壓縮到很簡約，希望尋找新的視覺經驗。

葉錦添為〈八月雪〉設計了一百四十多套服裝，設計的理念主要有兩層考量，既要有禪意又要兼具時代感。其中有角色、需特別設計的服裝約三十多套，其餘群眾演員、歌隊穿的僧衣、布衣，層層疊疊多以米色、灰色等色系呈現，早已設計完成，目前正在趕製。

對於服裝，高行健有兩個要求，簡單但要多變化，這兩個要求看來相互矛盾。服裝靜的時候要好看，像是一個活景，動的時候是人。在設計過程中，葉錦添多次和高行健溝通，設計也隨排戲進度一試再試。

葉錦添認為，高行健戲劇的特點，儀式並不很多，反倒形式的東西會比較多。因此，葉錦添嘗試去尋找這種形式，它好像是沒有任何 idea，但意念又很強烈。有個強烈而單純

〈八月雪〉創作群聚焦：服裝設計葉錦添

205

的樣子在裡頭。

針對服裝的部分，葉錦添提出的構想是，整個歌隊、和尚其實跟布景很有關係，人和布景的顏色很像，不像寫實主義要讓人跳出來和景做對比，後來決定每個和尚基本的服裝型式一致，但又不要做成制服，每套衣服的細節有些微不同，最大不同的是顏色的區分。

創作之前，葉錦添從高行健的畫展汲取創作靈感。今年三月，他在法國亞維農觀賞高行健的水墨畫展，當下他即感覺《八月雪》很像高行健的水墨畫，兩者都很意象化，皆隱含了沒有什麼目的性的色調。

在設計服裝時，他就從高行健的水墨畫，擷取出「灰濛濛」的基調。這是一種像是「冬天清晨的天空般」的色調，接著再把顏色調進去，成為灰中帶藍、灰中帶褐、灰中帶咖啡等感覺。

「灰色，在舞台上的意義其實是白色。」葉錦添說。他一度考慮要不要像高行健的水墨，全部採黑白色調，後來感覺這樣一來，在舞台上可能太冷了些，而作罷。

彩妝造型，也是在一變再變的情況下，逐步成型。他先試過「銀色的神秀」，感覺效果不佳放棄了，後來改採和一般舞台妝較接近的「人性化」妝扮，只有僧人惠明勾上了臉譜化線條。

十一月四日試妝時，葉錦添和高行健現場觀看演員造型後，決定讓彩妝跟著服裝採同

雪地禪思

葉錦添為〈八月雪〉設計服裝和造型，最想達到的目標是「用顏色做到無色。」

（郭東泰／攝）

一色調。劇中幾位大和尚從頭套、臉上到身上全著上同一色調，或黃或綠或黑或磚紅，成為意象強烈的造型。

舞台上將呈現兩路人馬，一類是保留本臉、人性化的妝扮，如：吳興國的慧能、蒲聖滑的無盡藏等。另一類是意象化的大和尚：弘忍、惠明、神秀、瘋和尚等。雖然「什麼顏色似乎都有，但其實什麼都沒有。」換言之，在舞台的大燈光下，細看時雖有很多小的顏色，大看上去仍是以灰色為基調，再變出不同層次的陰影。

燈光設計 菲利浦・葛瑞斯潘 (Philippe Grosperrin)

法籍燈光設計 (Philippe Grosperrin) 為了〈八月雪〉，在排演期間曾兩度來台，他仔細算過，〈八月雪〉的燈光變化約有十七個場次，沒有一個場次可以重複使用。

葛瑞斯潘家住普羅旺斯，他曾和許多法國劇院合作過，在巴黎做過戲劇節目，也在亞維農做過歌劇，這是他頭一次到亞洲來工作，嘗試個很不一樣的創作及全新的溝通方式。

抽象的禪，究竟該如何用燈光來具體呈現？在凸顯戲劇的同時，如何以「無」表現「有」，呈現時空的流動感？這是〈八月雪〉給葛瑞斯潘的功課。

〈八月雪〉充滿「禪意」外加語言障礙，都增添葛瑞斯潘工作的困難度，雖然歐洲已經有許多充斥著「禪味」的事物，他對「禪」並不全然陌生。這回的工作方式，他先看了法文劇本，再來排演現場看戲，他以演員

法籍燈光師菲利浦・葛瑞思潘，期待以燈光突顯時空的流動感。

的動作和拉長的尾音當成辨識方法，勤做筆記。另方面，導演在歌劇總譜的指示、音樂的時間長短，都成爲他設計燈光的重要依據。

他和高行健不時溝通，有趣的是，高行健爲他講說慧能的故事，葛瑞斯潘開始在腦袋裡規畫燈光，講著講著高行健就說，某個地方他想怎麼處理慧能，兩人的想法竟然不謀而合。葛瑞斯潘說，他對〈八月雪〉的燈光早有規畫，須和舞台美術相契合，進行一些調整。

附 錄

製作人	陳郁秀
編劇、導演	高行健
作曲	許舒亞
編舞	林秀偉
副導演	曹復永
助理導播秘書	李湘琳
音樂總監	李靜美
指揮	馬可‧托特曼
歌劇助理指揮	江靖波
舞台設計	聶光炎
燈光設計	菲利浦‧葛瑞斯潘
服裝髮型設計製作	葉錦添
化妝	MAC
主辦單位	行政院文化建設委員會
承辦單位	台灣戲曲專科學校
樂團	國家交響樂團、十方樂集
合唱團	國立實驗合唱團
協辦單位	教育部、行政院新聞局、
	國立中正文化中心、公共電視、
	國立國光劇團

12月19日~22日晚場票價：200（學生票），500，1000，1500，2000，3000
12月21日午場（錄影場次）票價：200（學生票），500，800，1000

文化叢刊

雪地禪思：高行健執導〈八月雪〉現場筆記

2002年12月初版　　　　　　　　　　　　　　定價：新臺幣250元
有著作權‧翻印必究
Printed in Taiwan.

著　　者　周　美　惠
發　行　人　劉　國　瑞

出　版　者　聯 經 出 版 事 業 股 份 有 限 公 司　　責任編輯　邱　靖　絨
台 北 市 忠 孝 東 路 四 段 ５ ５ ５ 號　　校　　對　陳　怡　真
台 北 發 行 所 地 址：台北縣汐止市大同路一段367號　　封面設計　在 地 研 究
　　　　　　　電話：（ ０ ２ ）２ ６ ４ １ ８ ６ ６ １
台 北 忠 孝 門 市 地 址：台北市忠孝東路四段561號1-2樓
　　　　　　　電話：（ ０ ２ ）２ ７ ６ ８ ３ ７ ０ ８
台 北 新 生 門 市 地 址：台 北 市 新 生 南 路 三 段 ９ ４ 號
　　　　　　　電話：（ ０ ２ ）２ ３ ６ ２ ０ ３ ０ ８
台 中 門 市 地 址：台 中 市 健 行 路 ３ ２ １ 號
台 中 分 公 司 電 話：（ ０ ４ ）２ ２ ３ １ ２ ０ ２ ３
高 雄 辦 事 處 地 址：高 雄 市 成 功 一 路 363號 B1
　　　　　　　電話：（ ０ ７ ）２ ４ １ ２ ８ ０ ２
郵 政 劃 撥 帳 戶 第 ０ １ ０ ０ ５ ５ ９ - ３ 號
郵 　 撥 　 電 　 話：２ ６ ４ １ ８ ６ ６ ２
印 刷 者　世 和 印 製 企 業 有 限 公 司

行政院新聞局出版事業登記證局版臺業字第0130號

國家圖書館出版品預行編目資料

雪地禪思：高行健執導〈八月雪〉現場筆記/
周美惠著 . --初版 . --臺北市：聯經
2002 年（民 91）
224 面；14.8×21 公分 . （文化叢刊）

ISBN　957-08-2542-1(平裝)

1.戲劇

982.69　　　　　　　　　　　　　　91022970